Un libro per chi non vuole tenere i piedi per terra, ma anzi desidera volare verso le alte vette: Hannibal dosa sapientemente il suo bianco e nero per rendere le fotografie di questo libro imponenti, trasmettendo scatto dopo scatto la grandezza della natura. Buona lettura e ricordatevi di tornare a terra una volta finito il libro...

Fabio Rancati

A book for those who do not want to keep their feet on the ground, but rather want to fly to the high peaks: Hannibal skilfully doses his black and white to make the photographs of this book impressive, transmitting snap after shot the greatness of nature. Good reading and remember to go back to the ground once the book is finished ...

Fabio Rancati

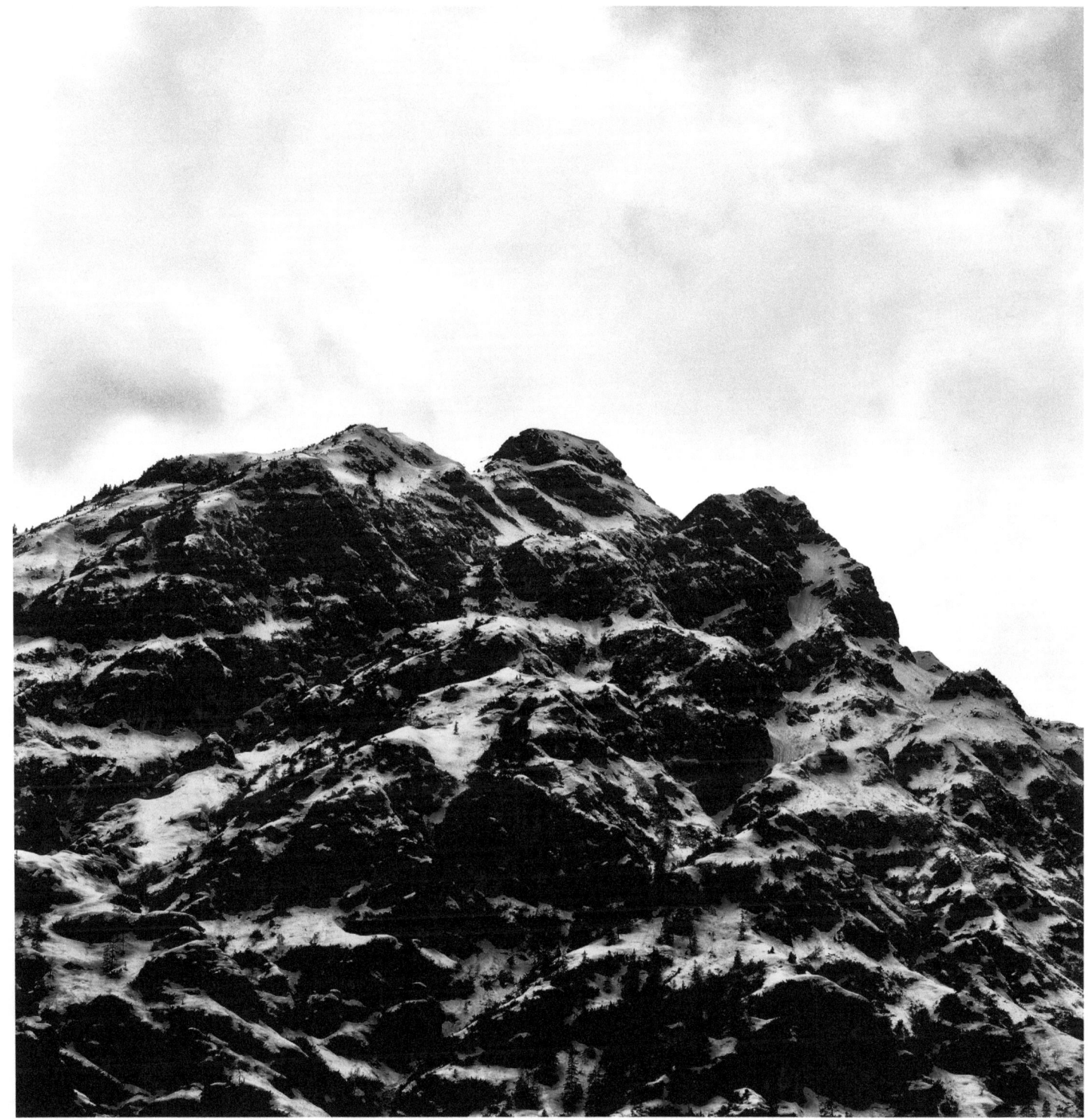
Serla

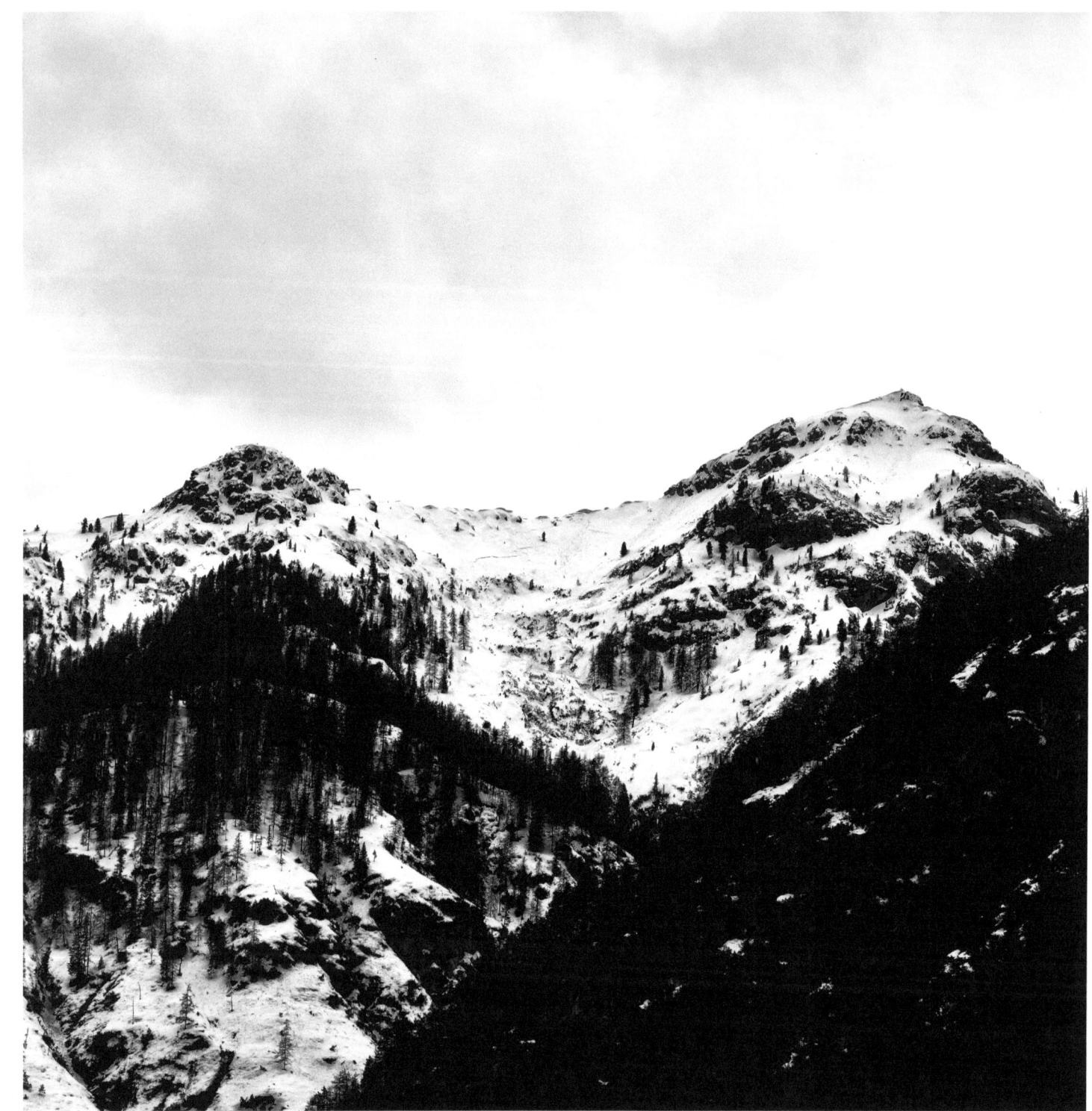
Vallandro

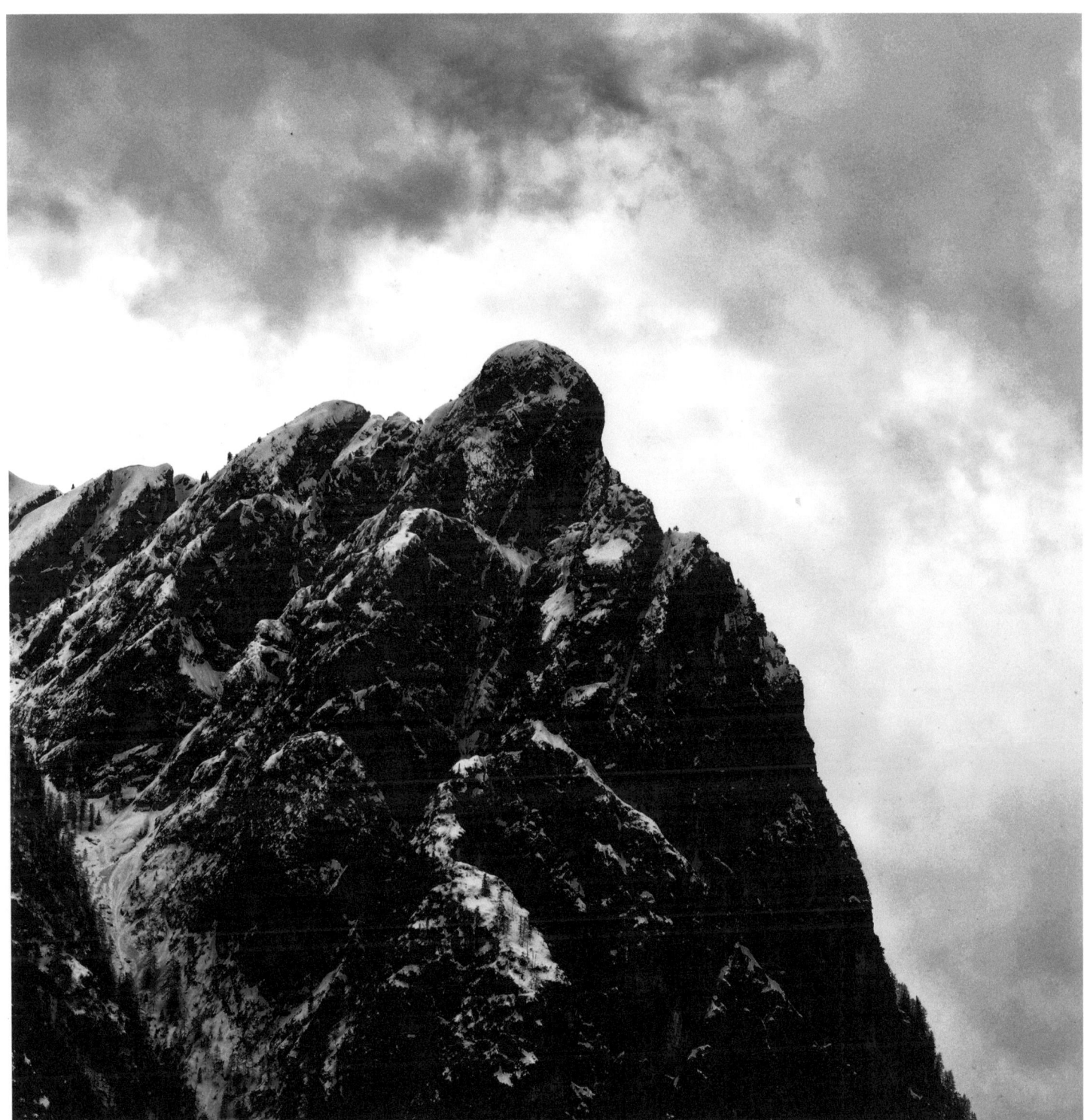

Dosso Piano

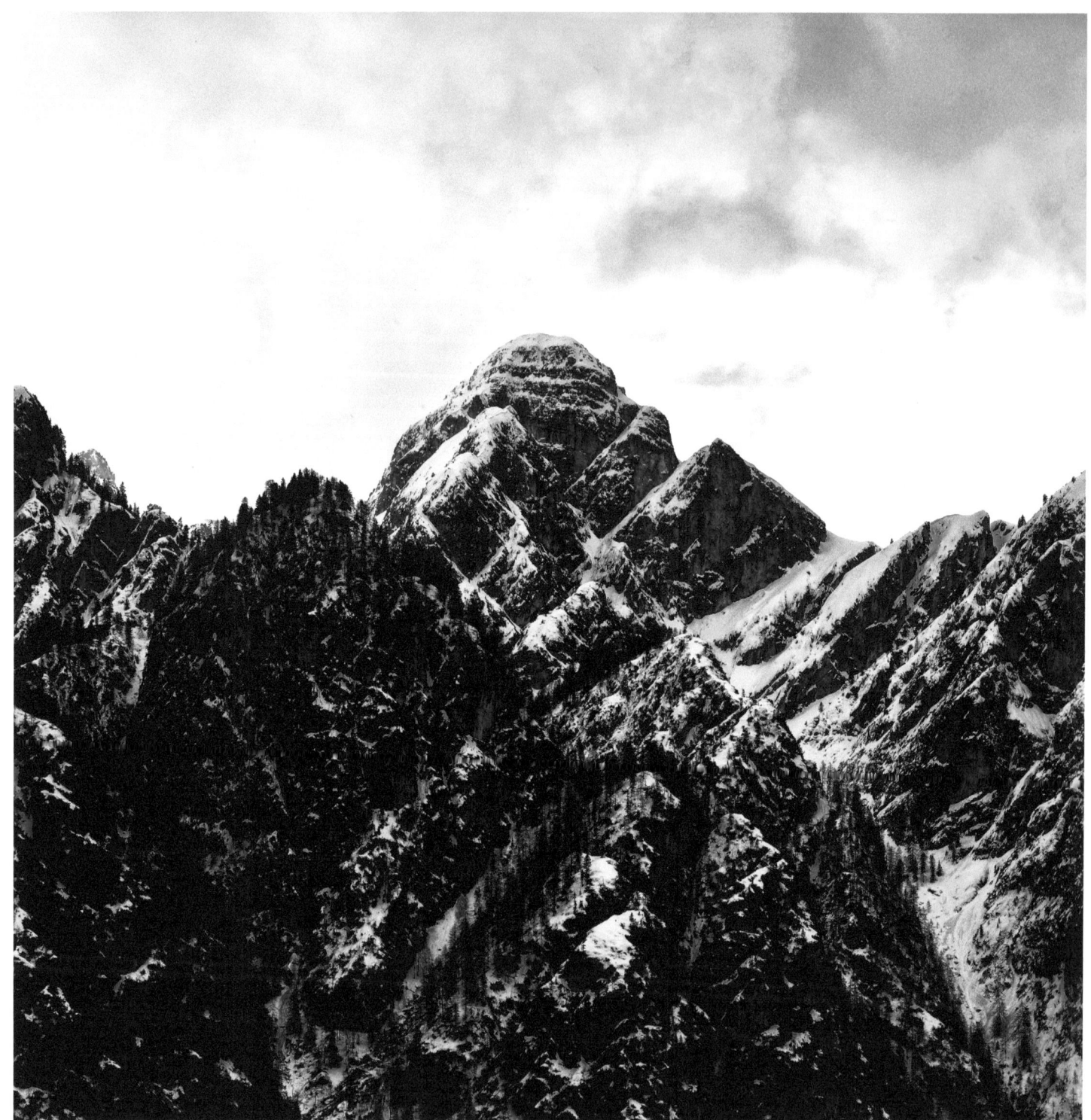
Croda Bagnata

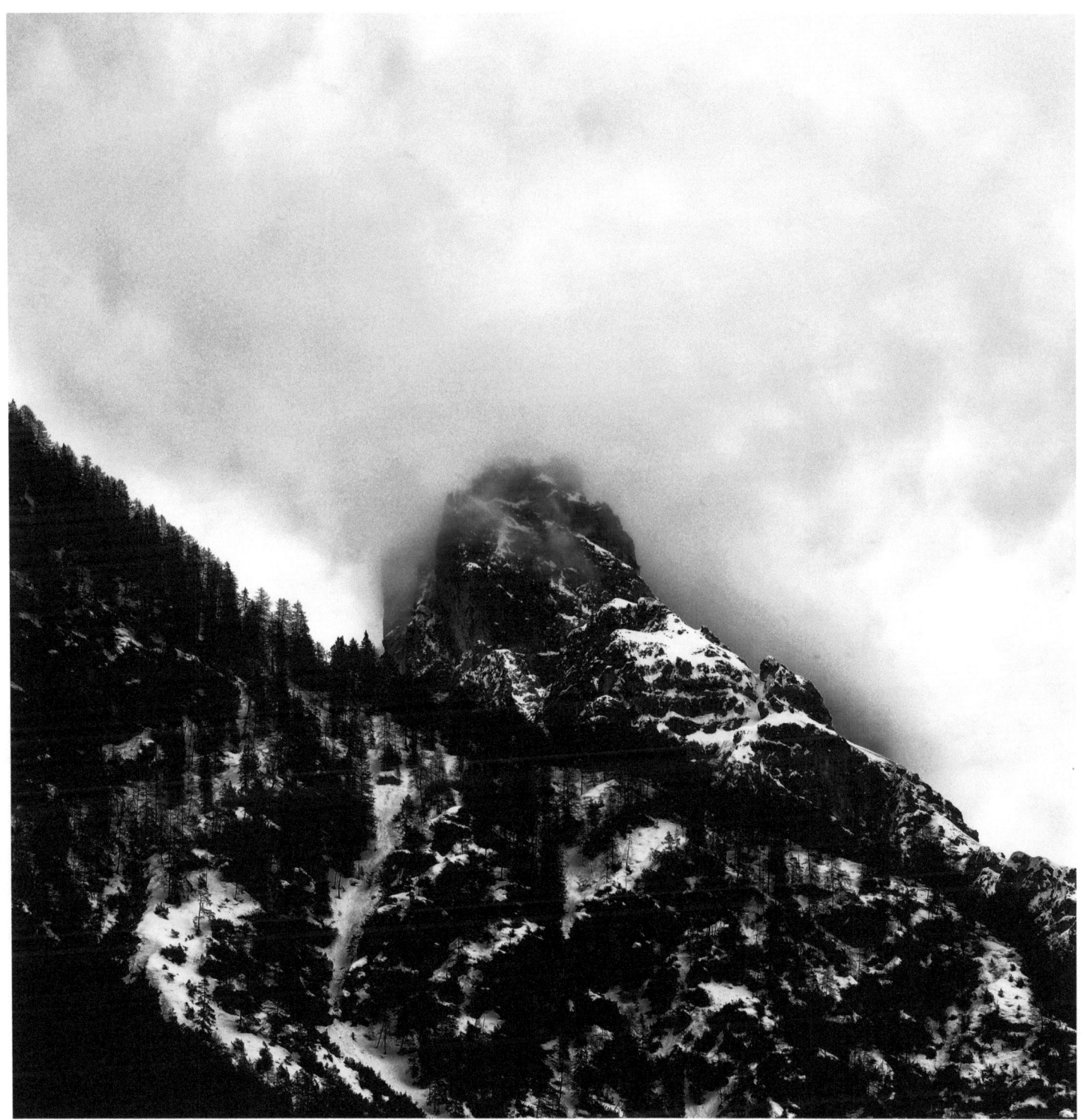
Rocca dei Baranci

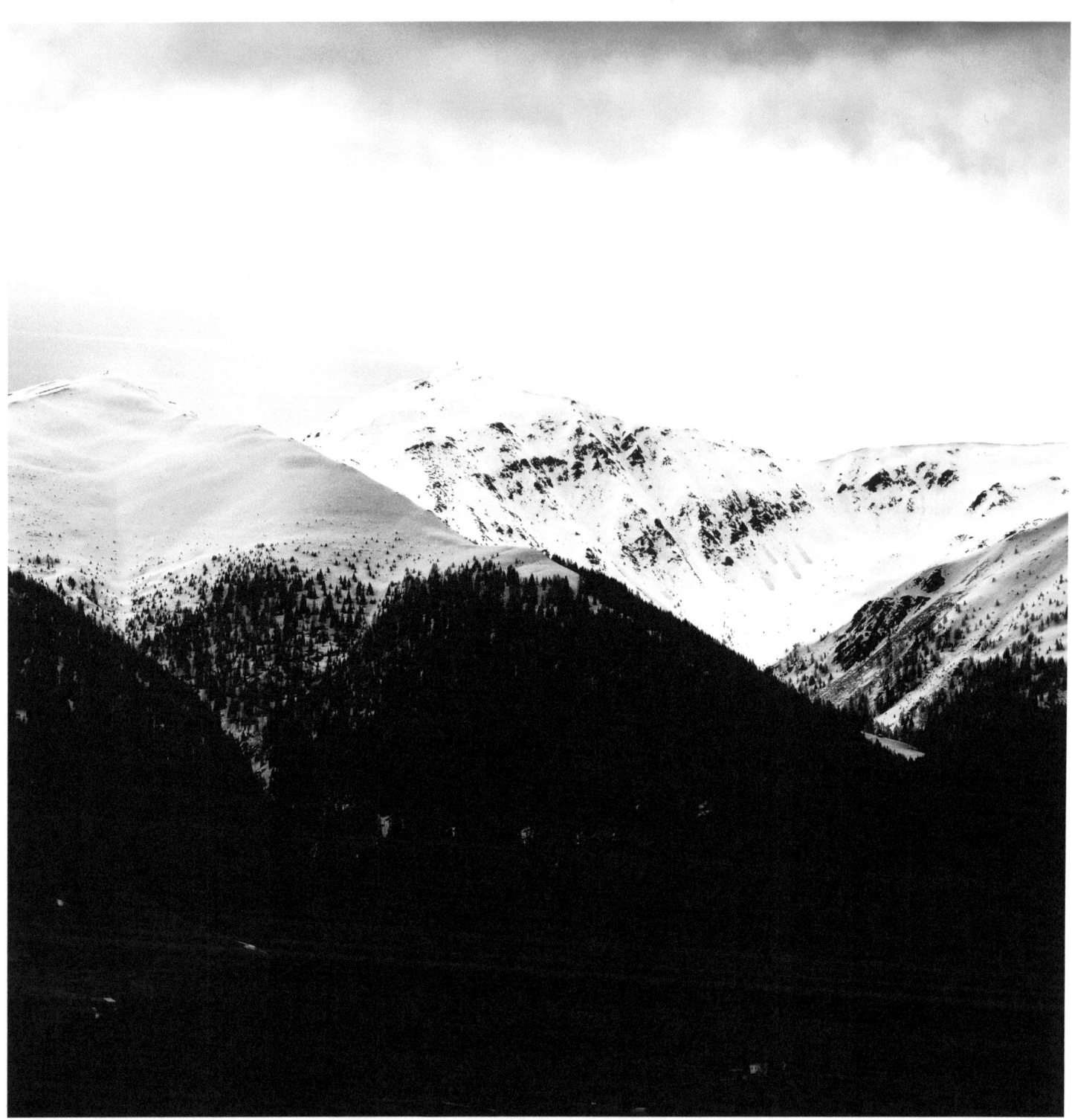
Corno di Fana

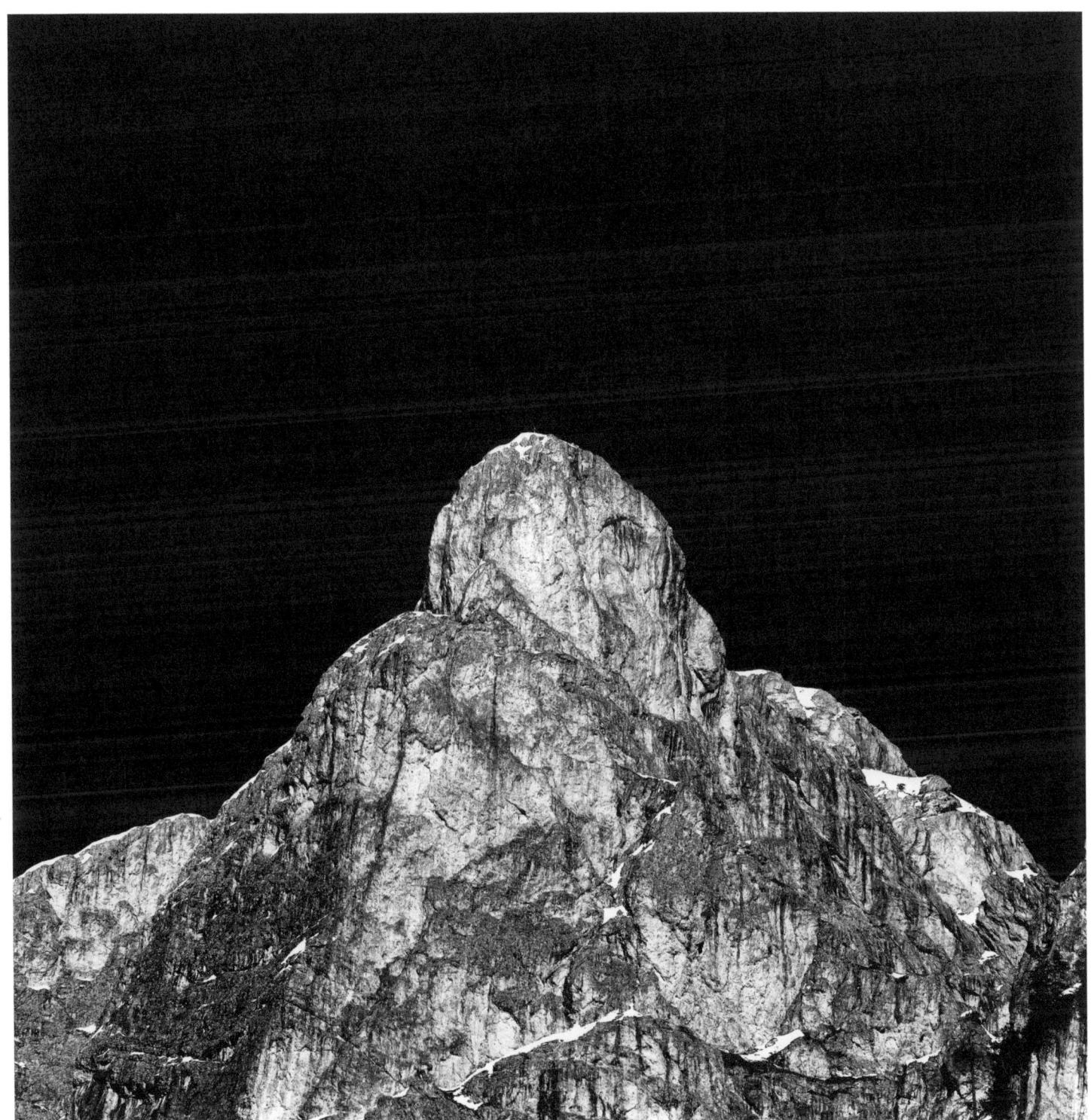

Sasso del Signore

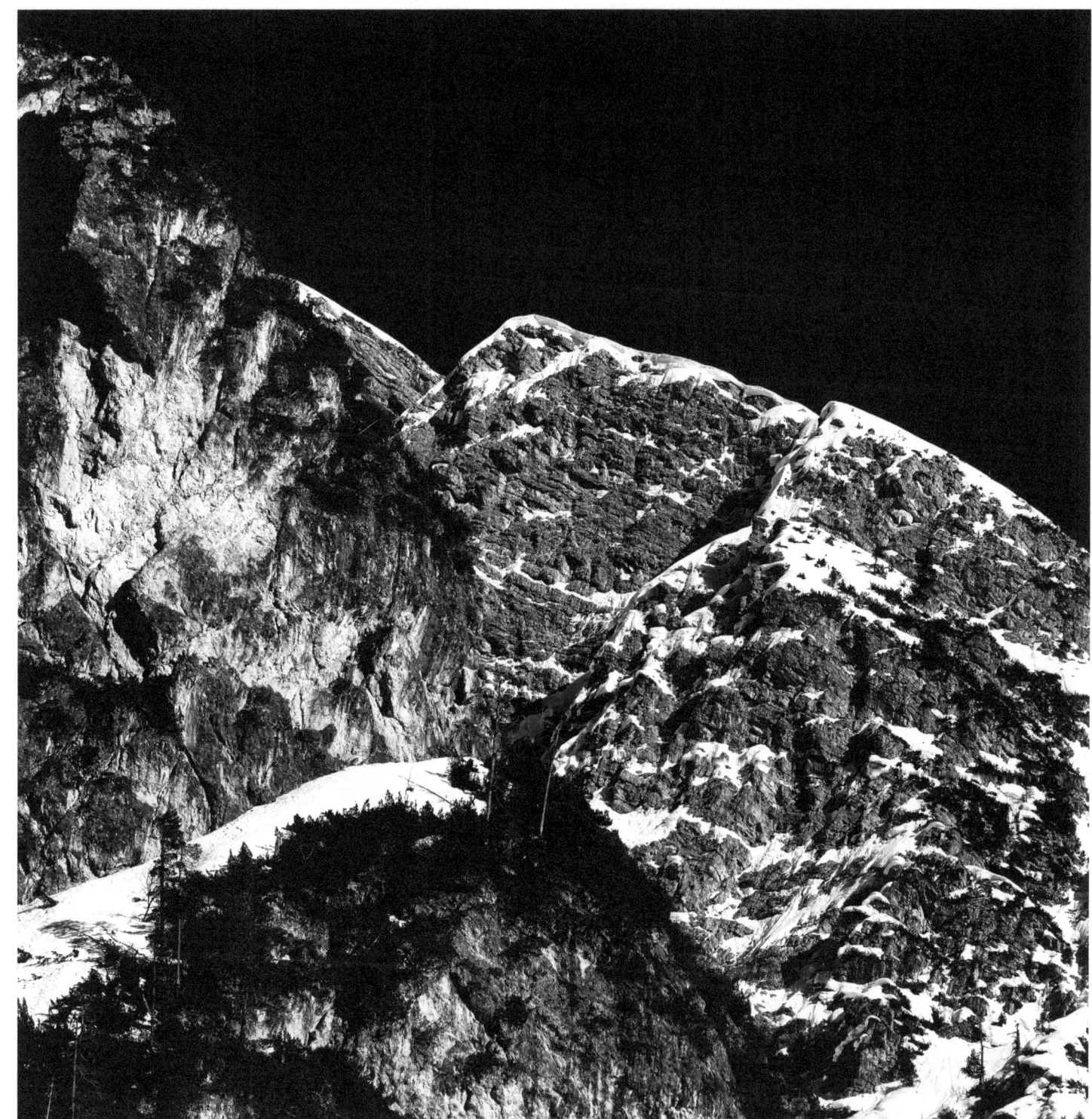

12 Apostoli

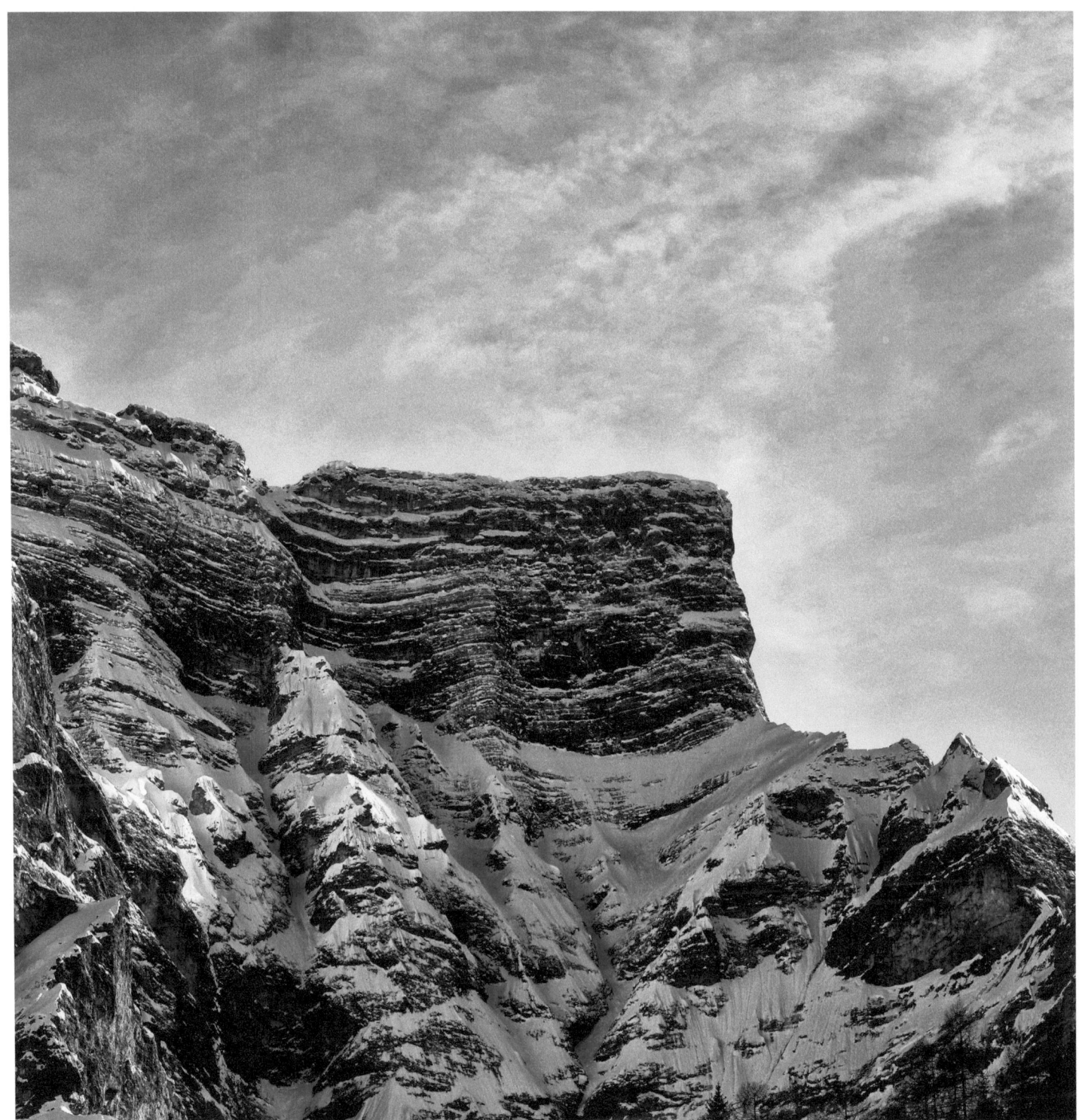
Croda del Becco

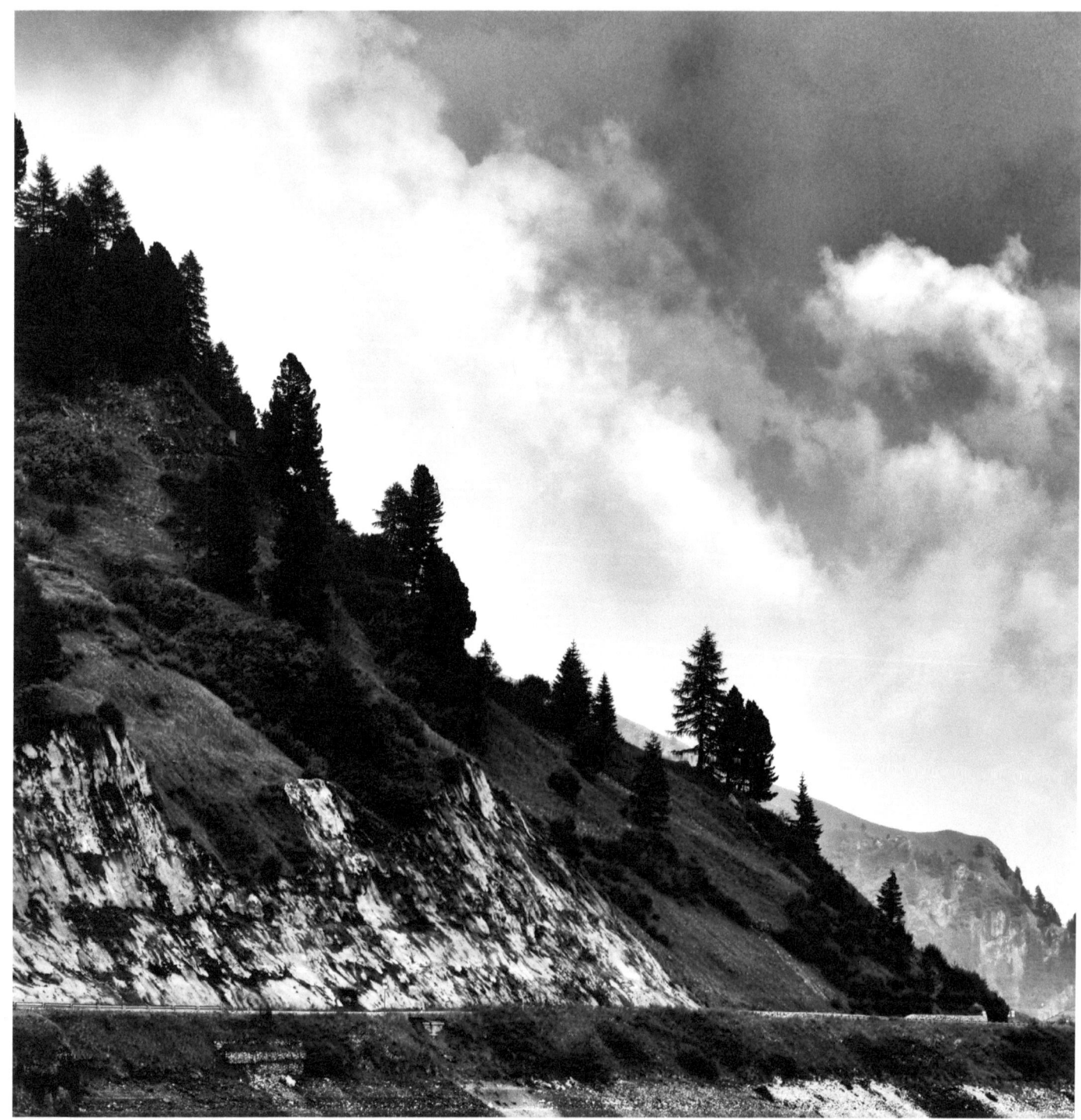
Marmolada

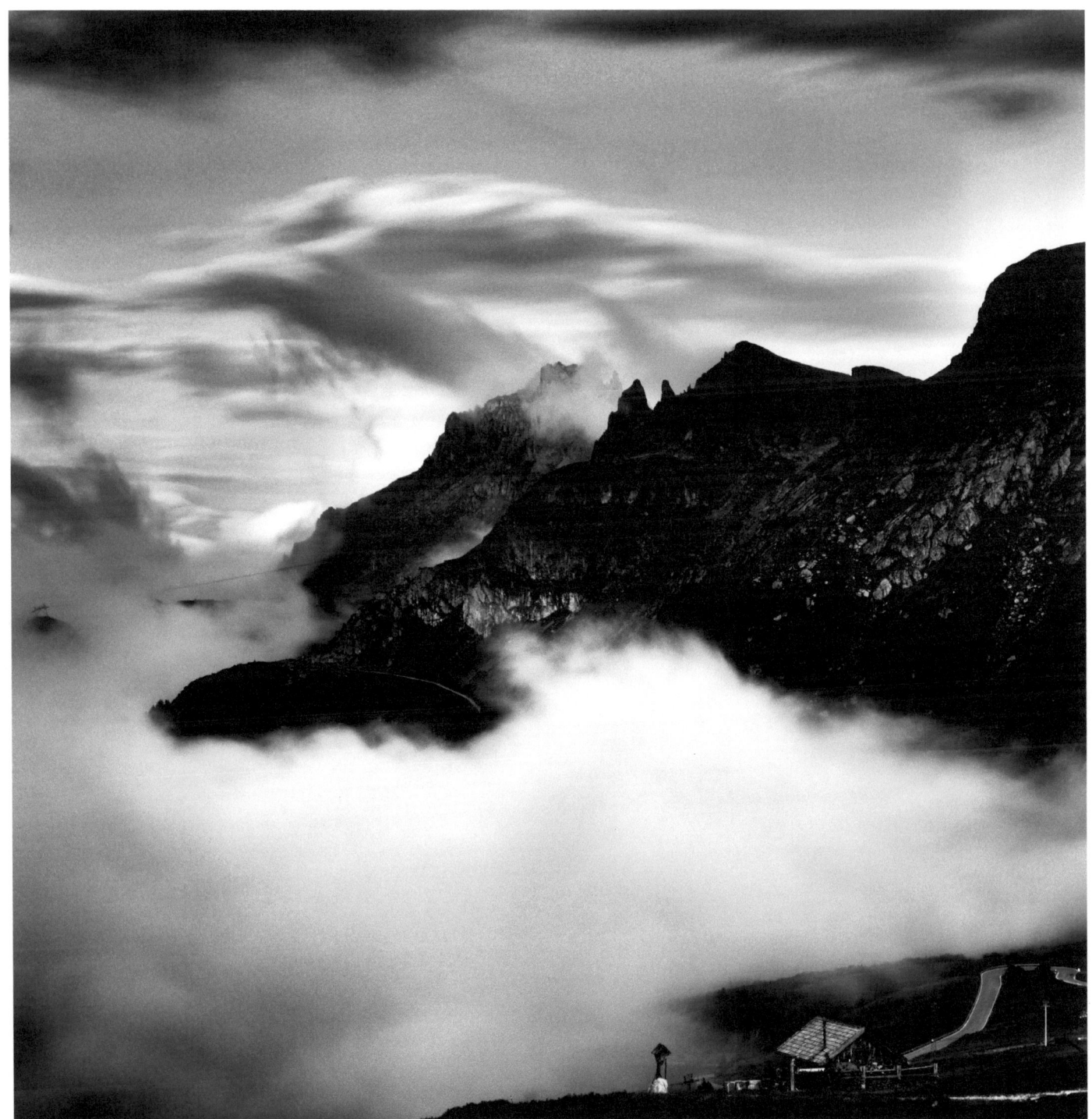

Pordoi

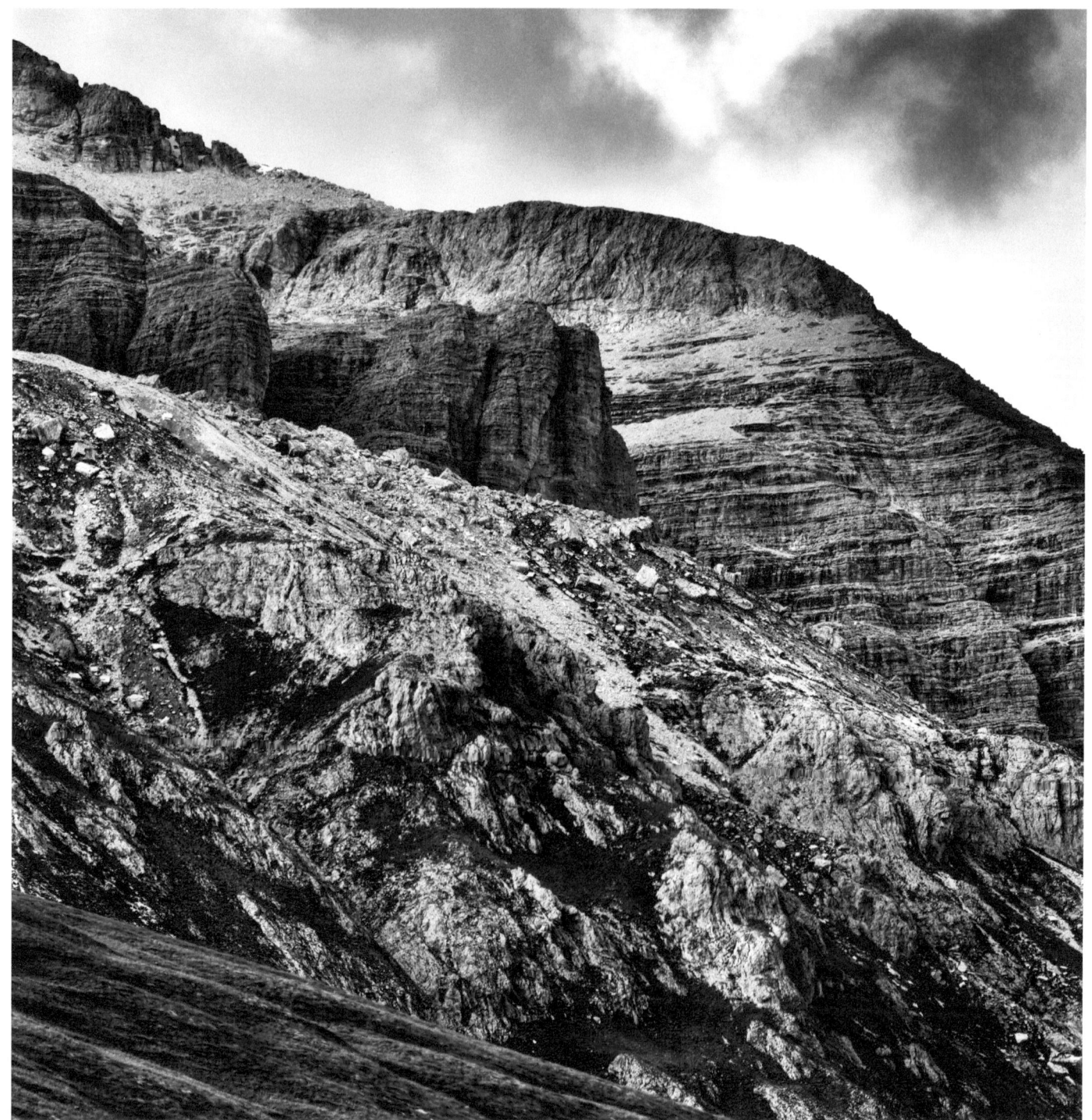

Piz Boè

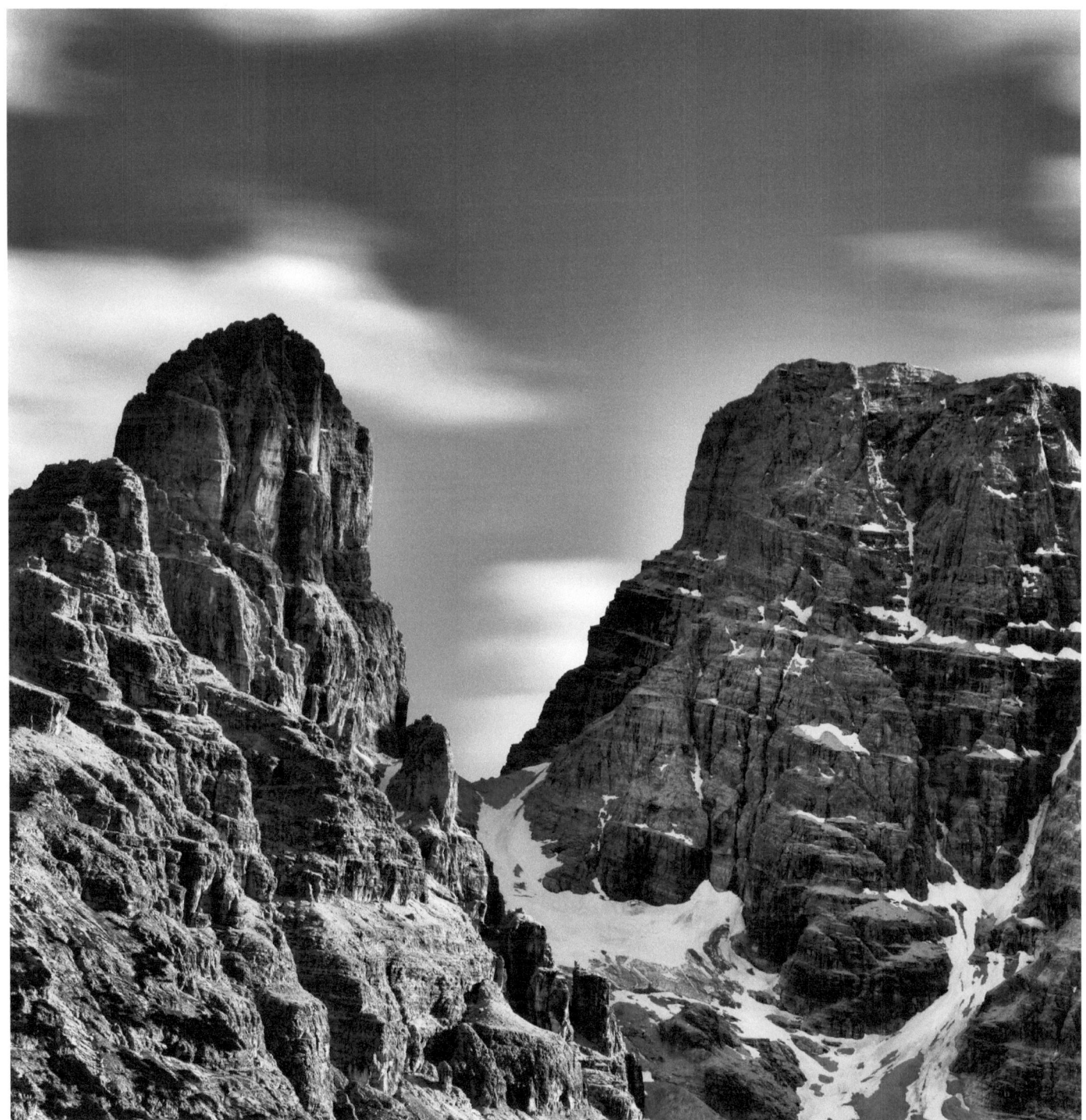
Cristallo

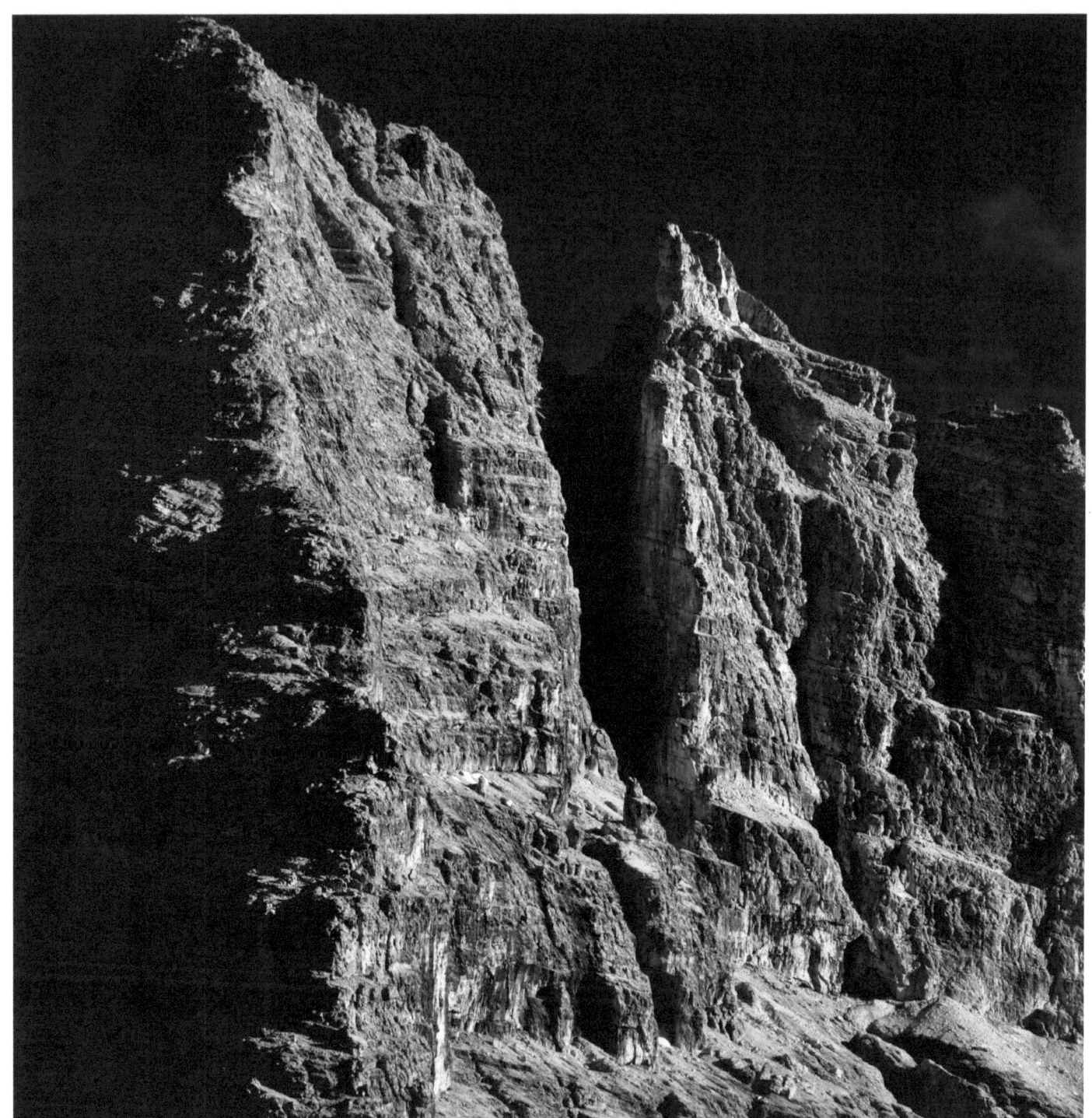
Piana

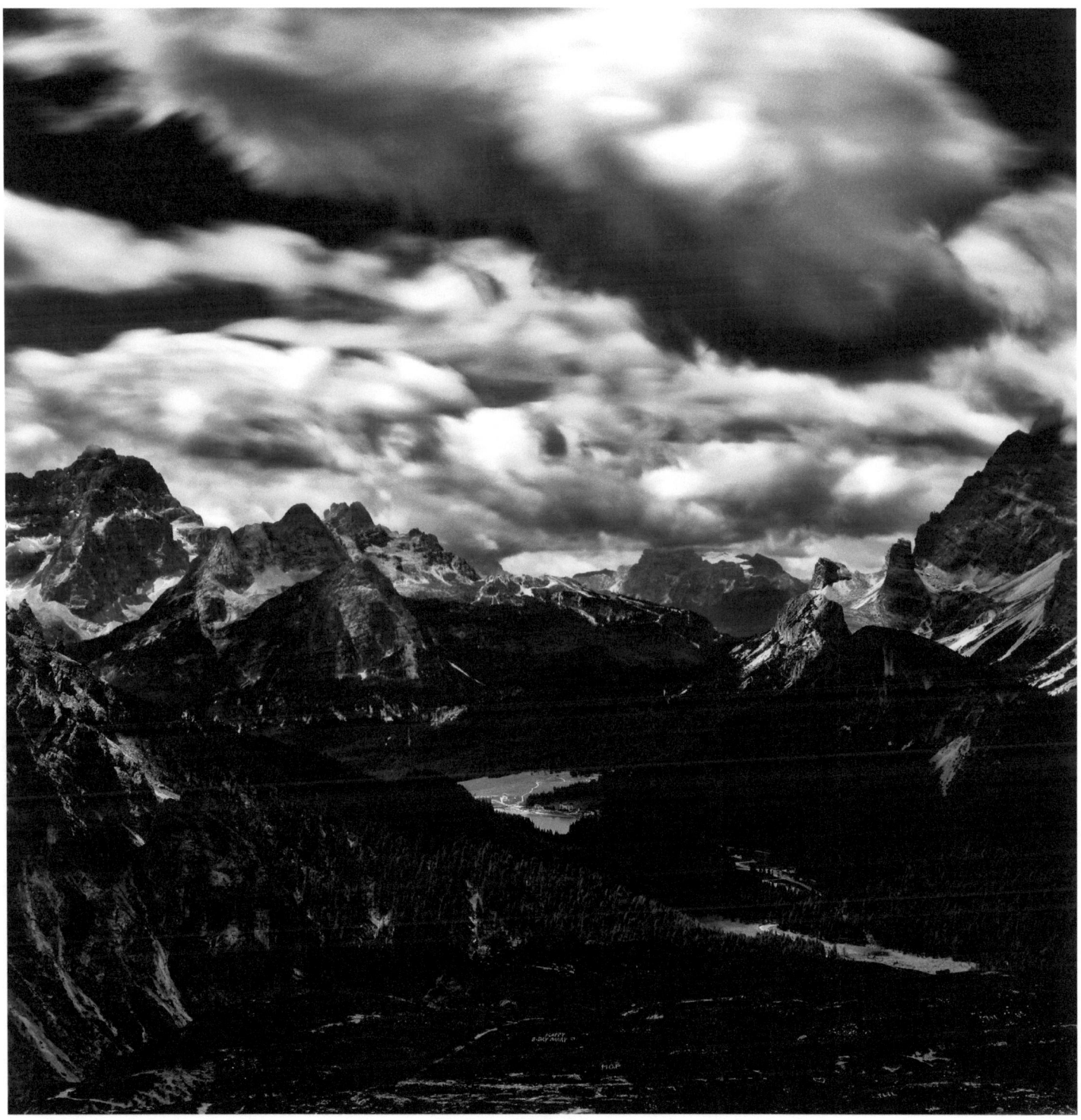
Sorapiss

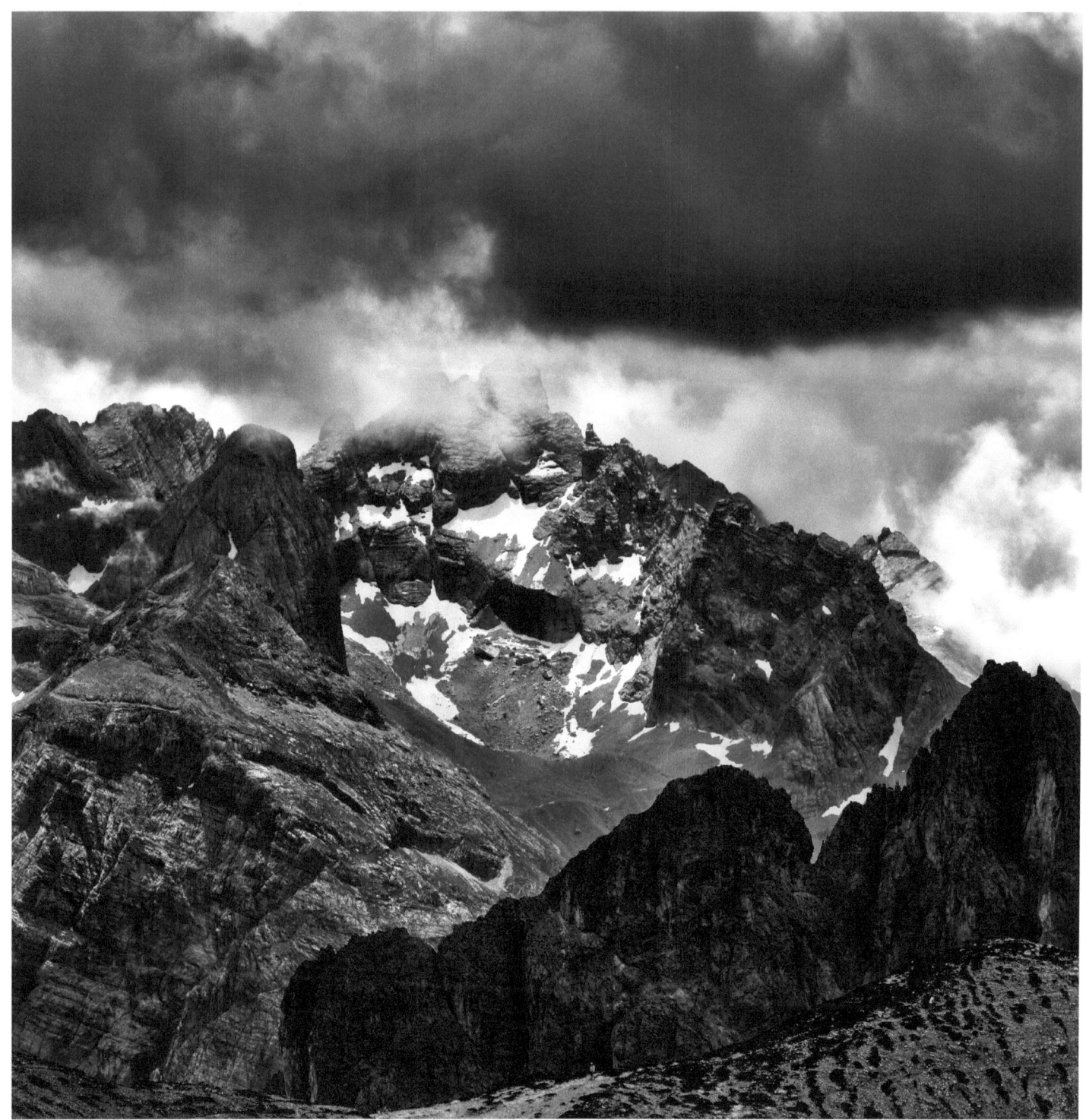
Cadini di Misurina

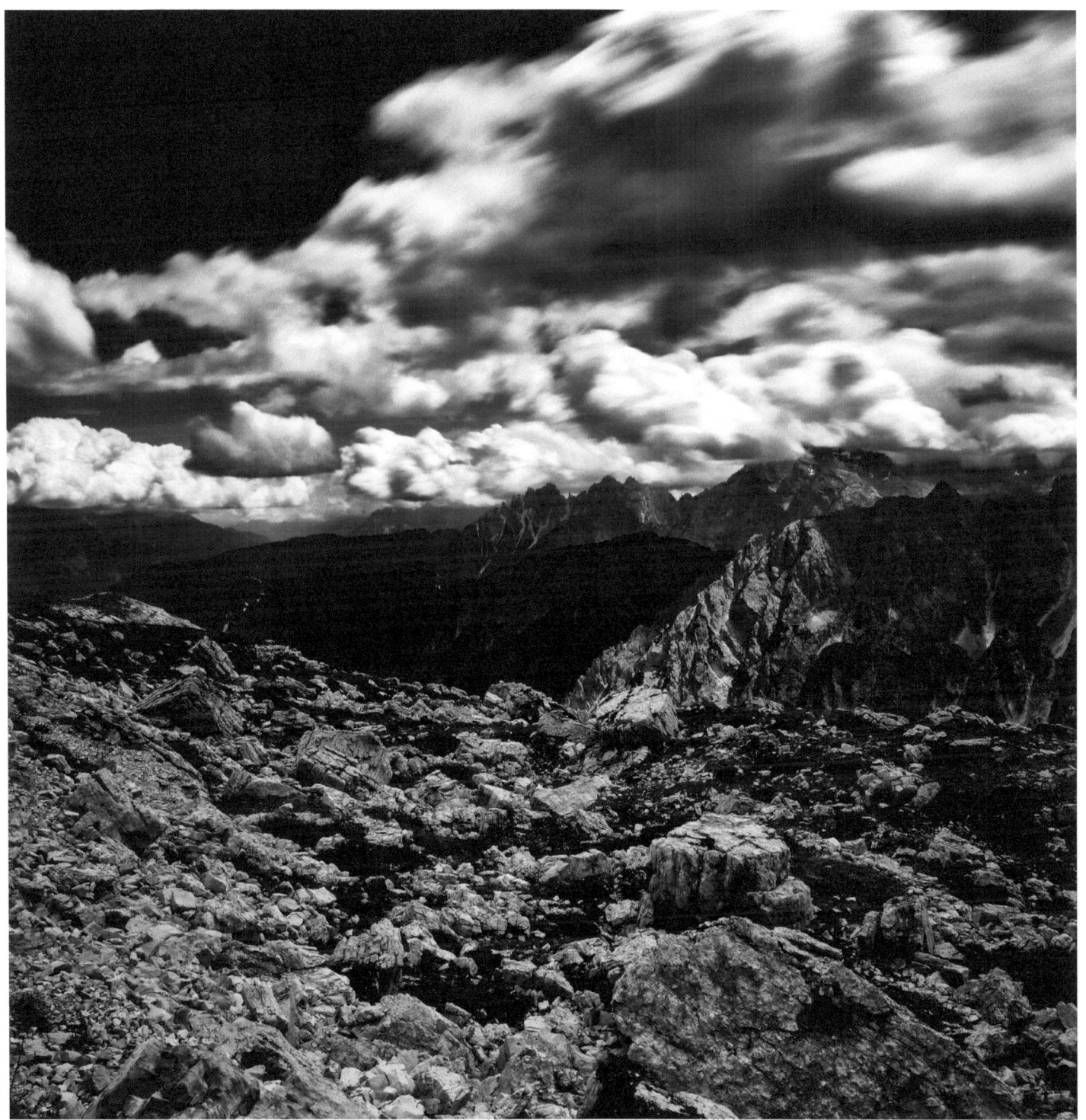
Cimon del Froppa

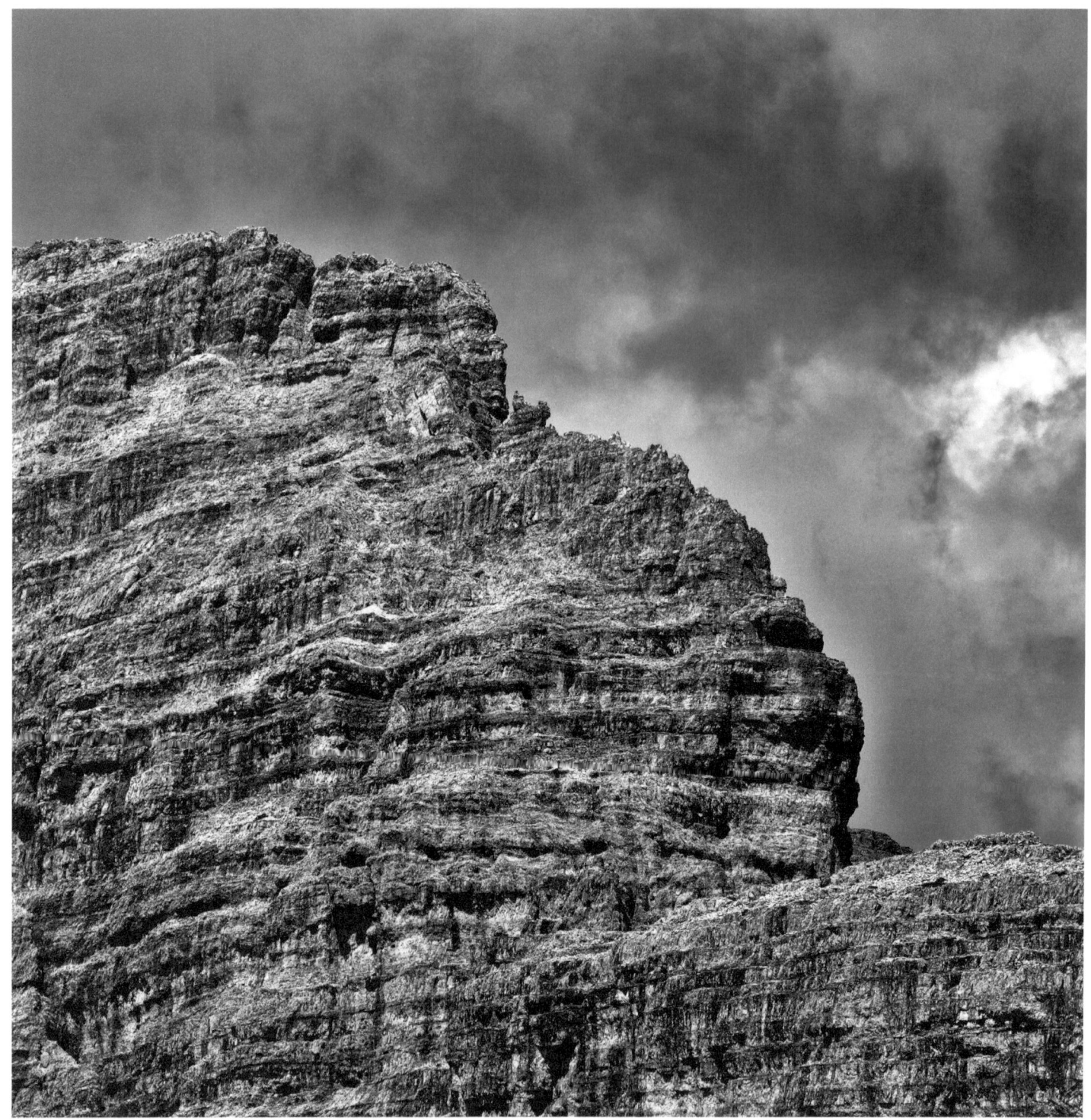

Paterno

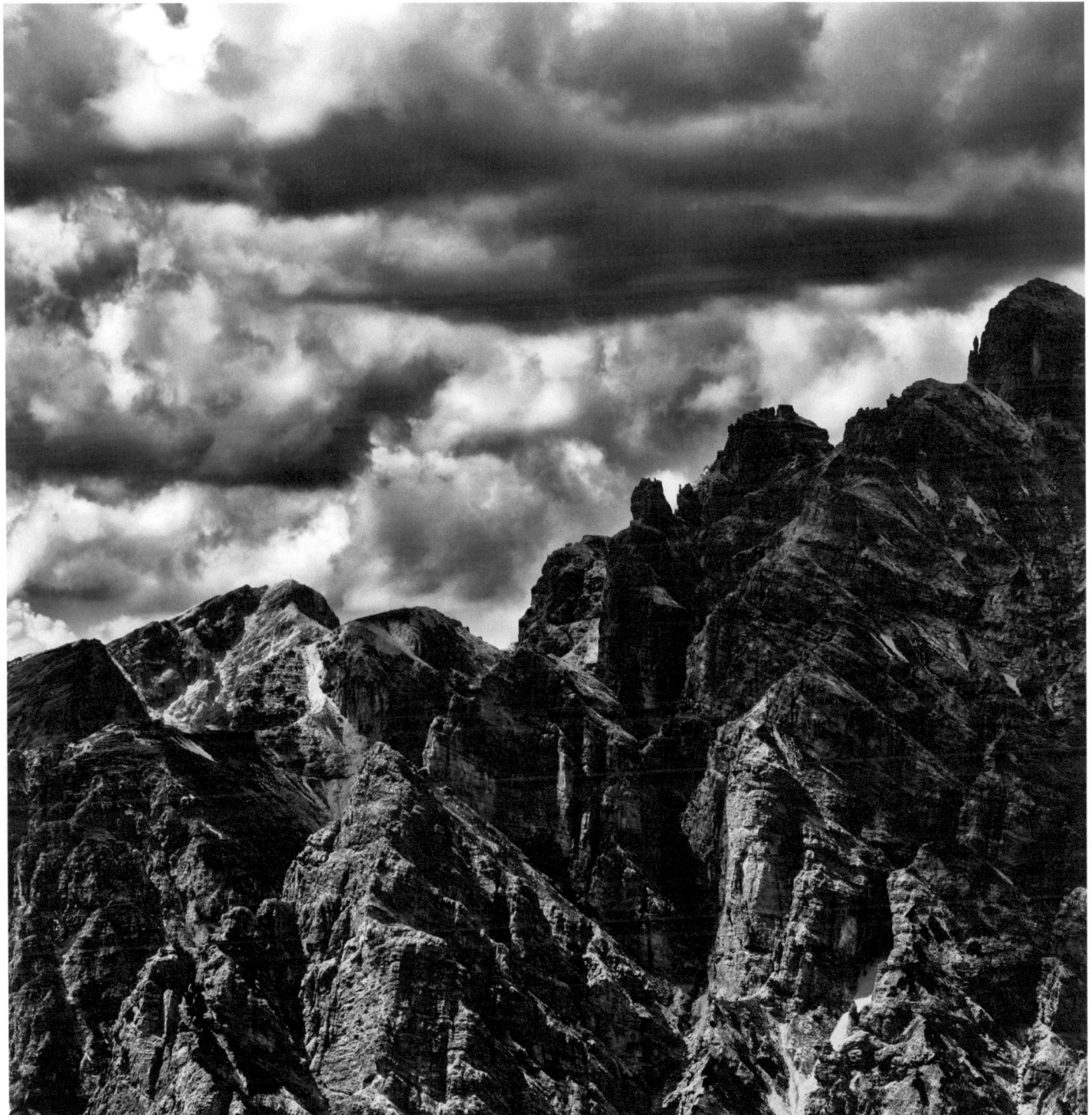
Rudo

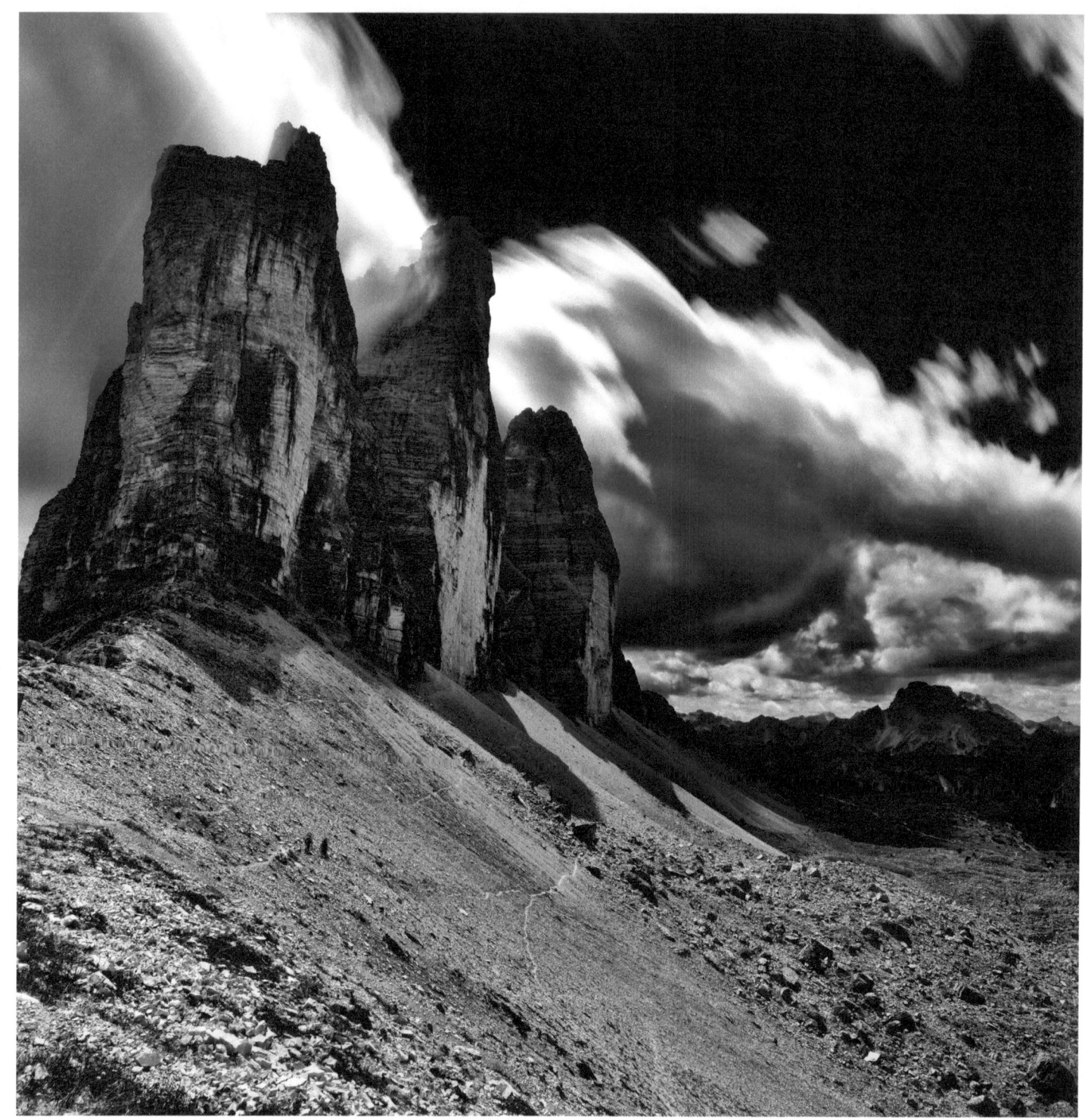
Tre Cime di Lavaredo

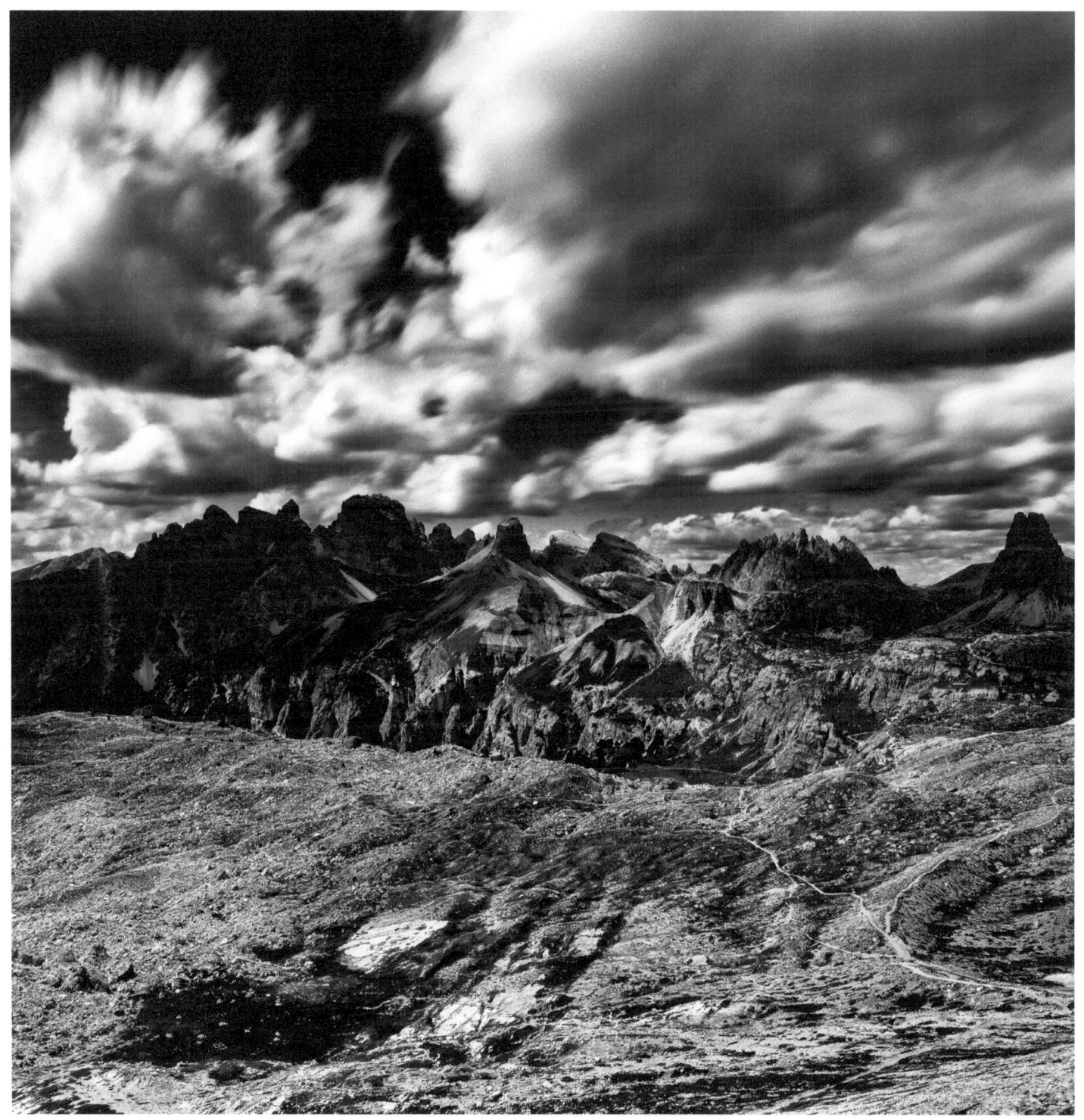

Rudo - Croda dei Rondoi - Torre dei Scarperi - Croda dei Baranci

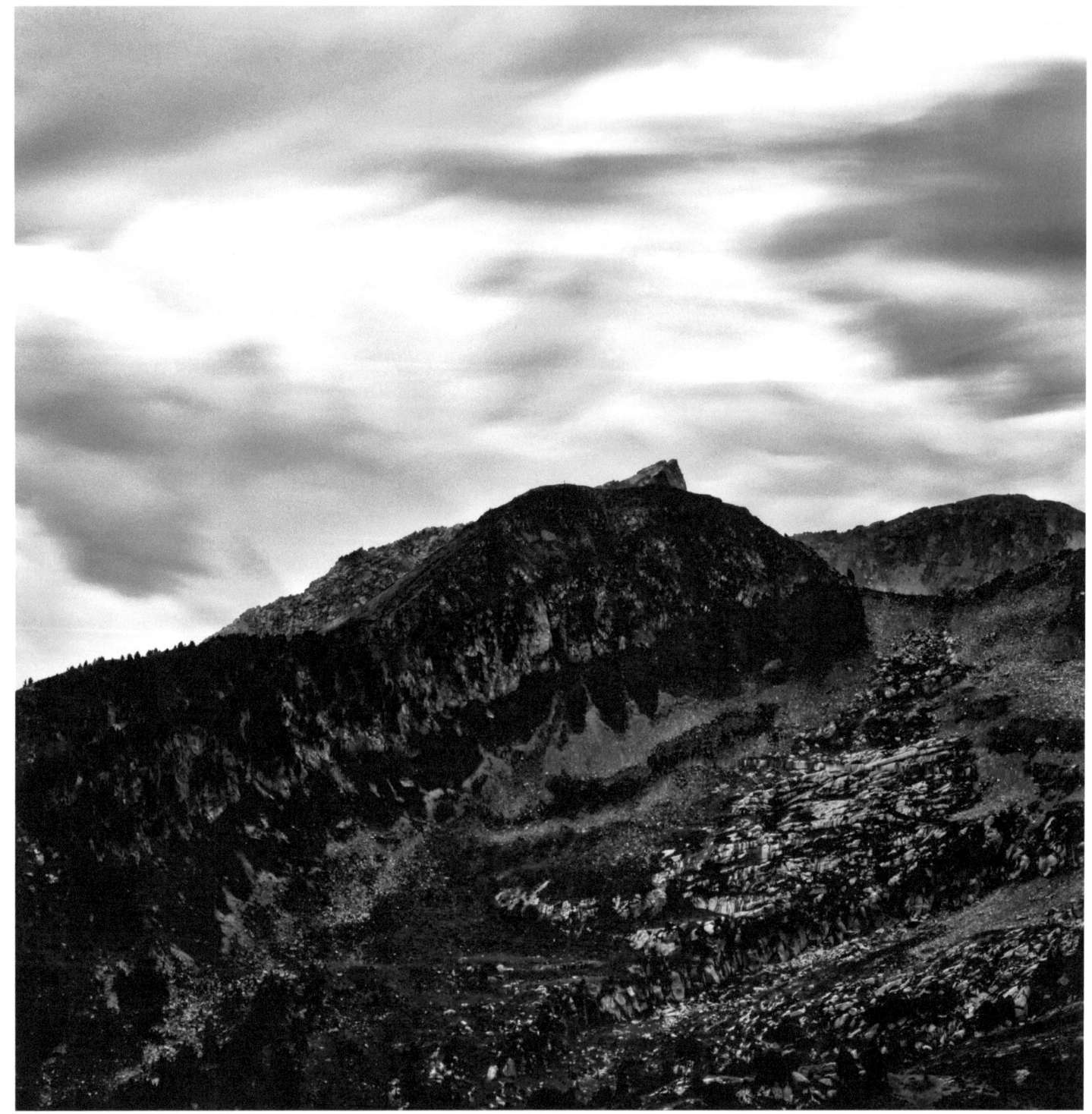
Cermis

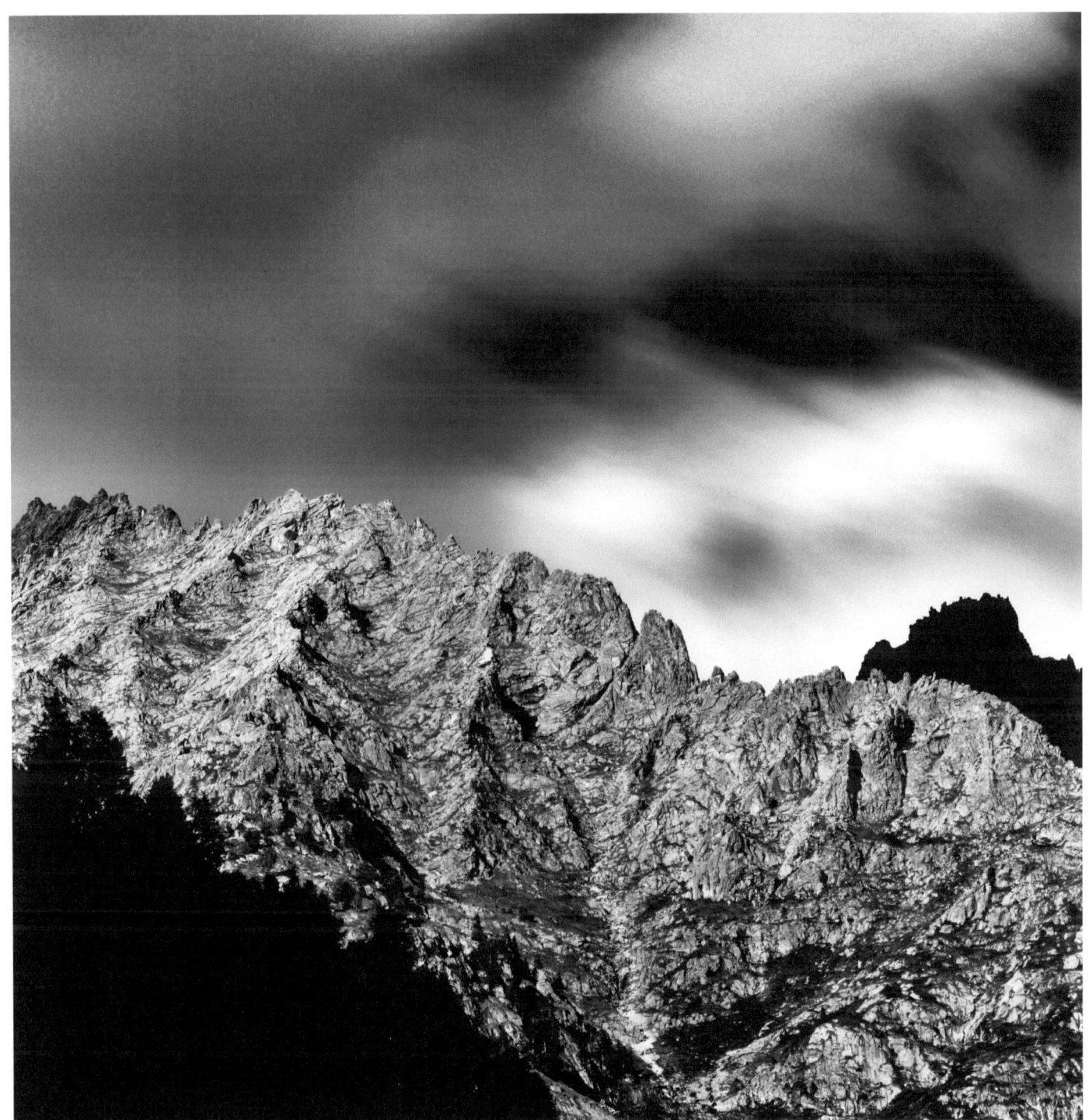
Adamello

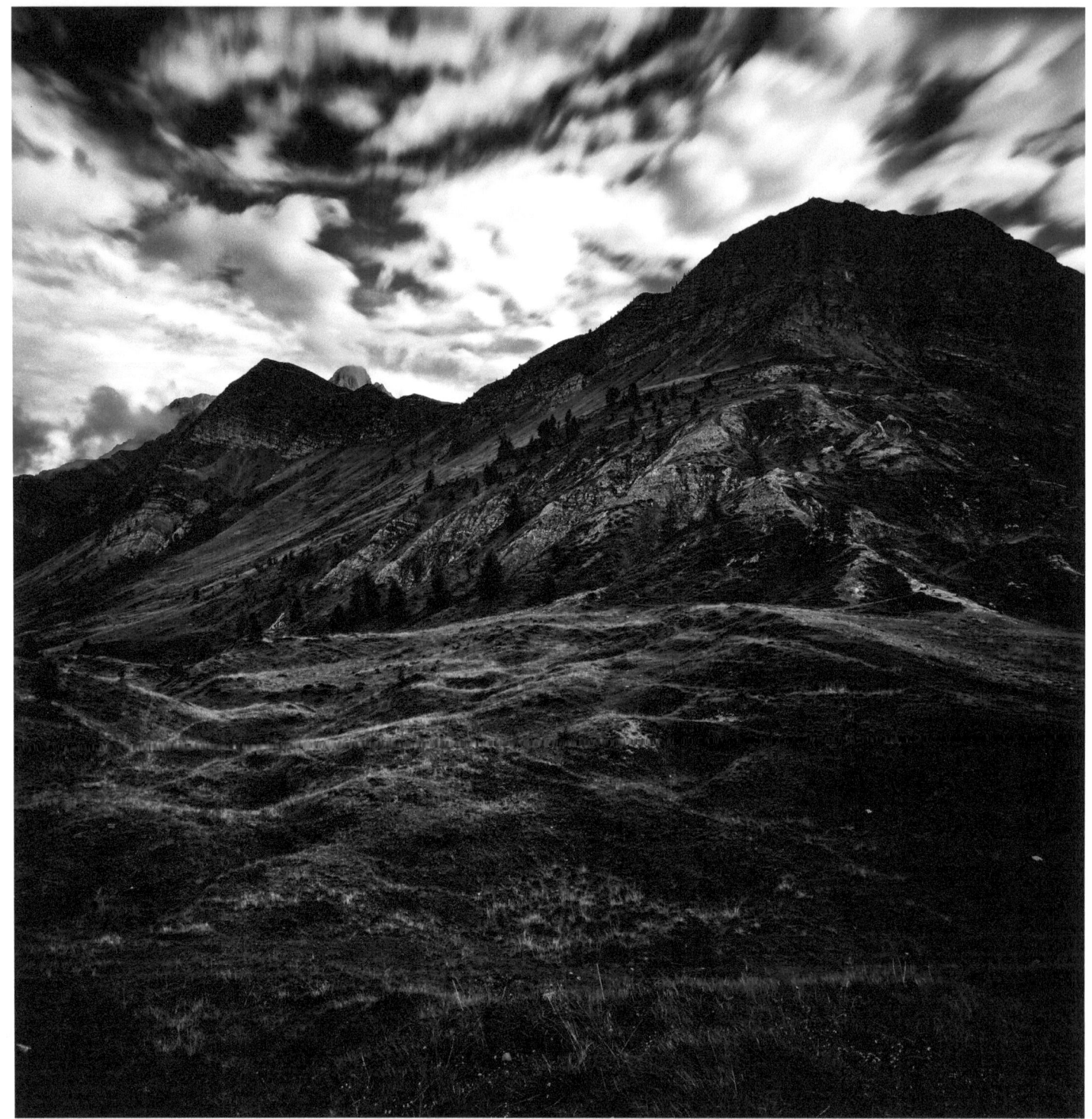
Valles

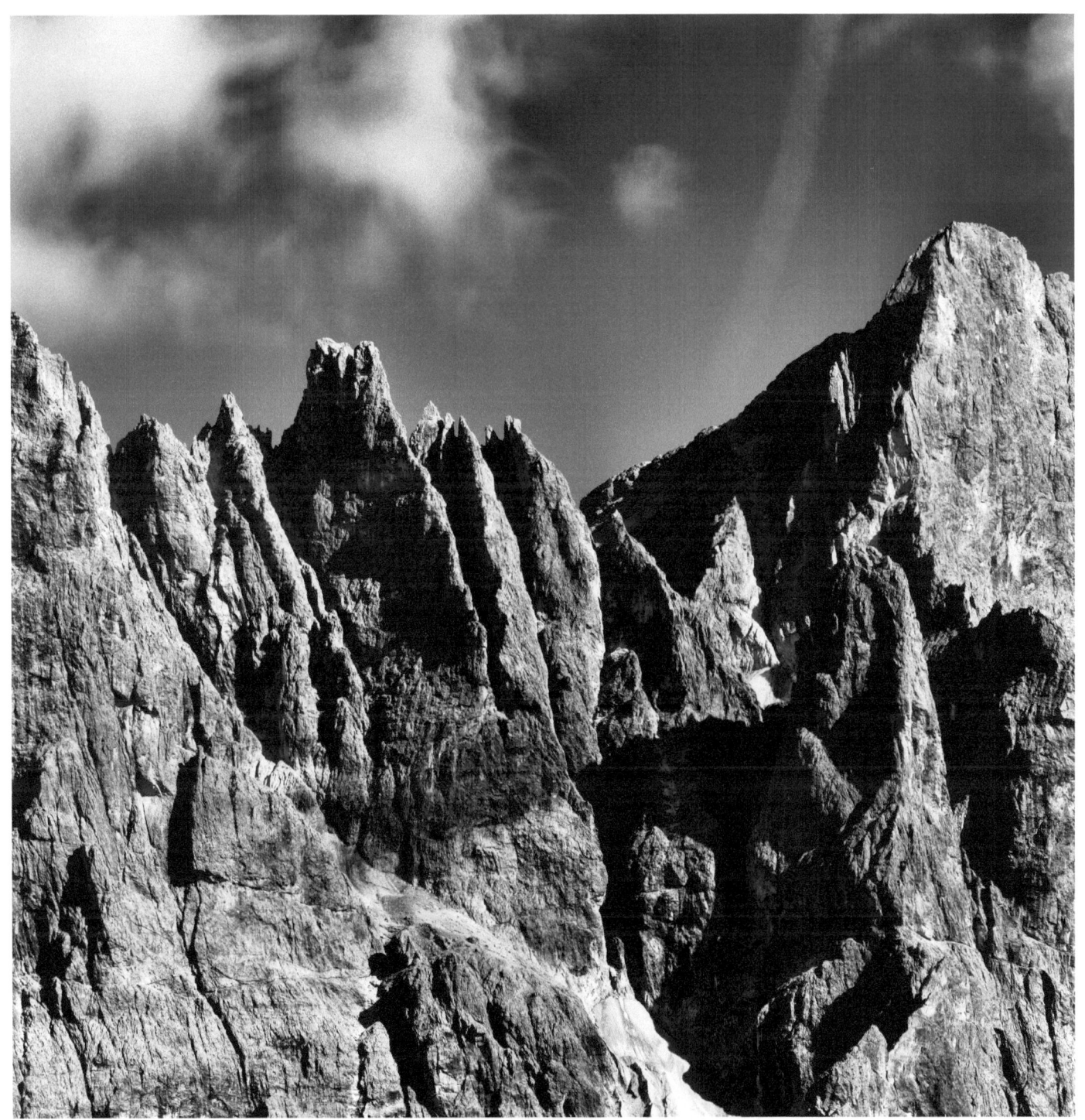
Pale di San Martino

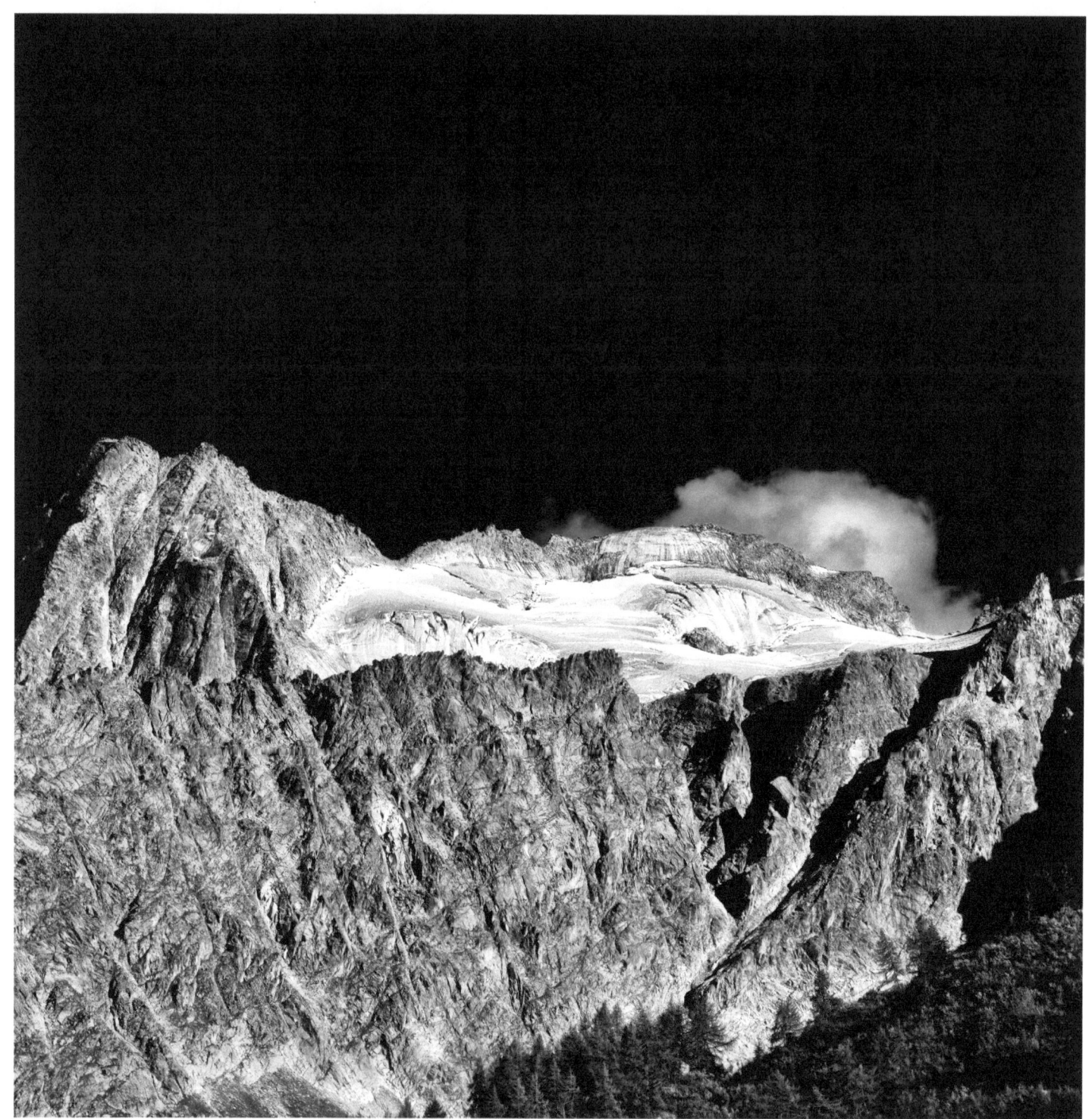

Presanella

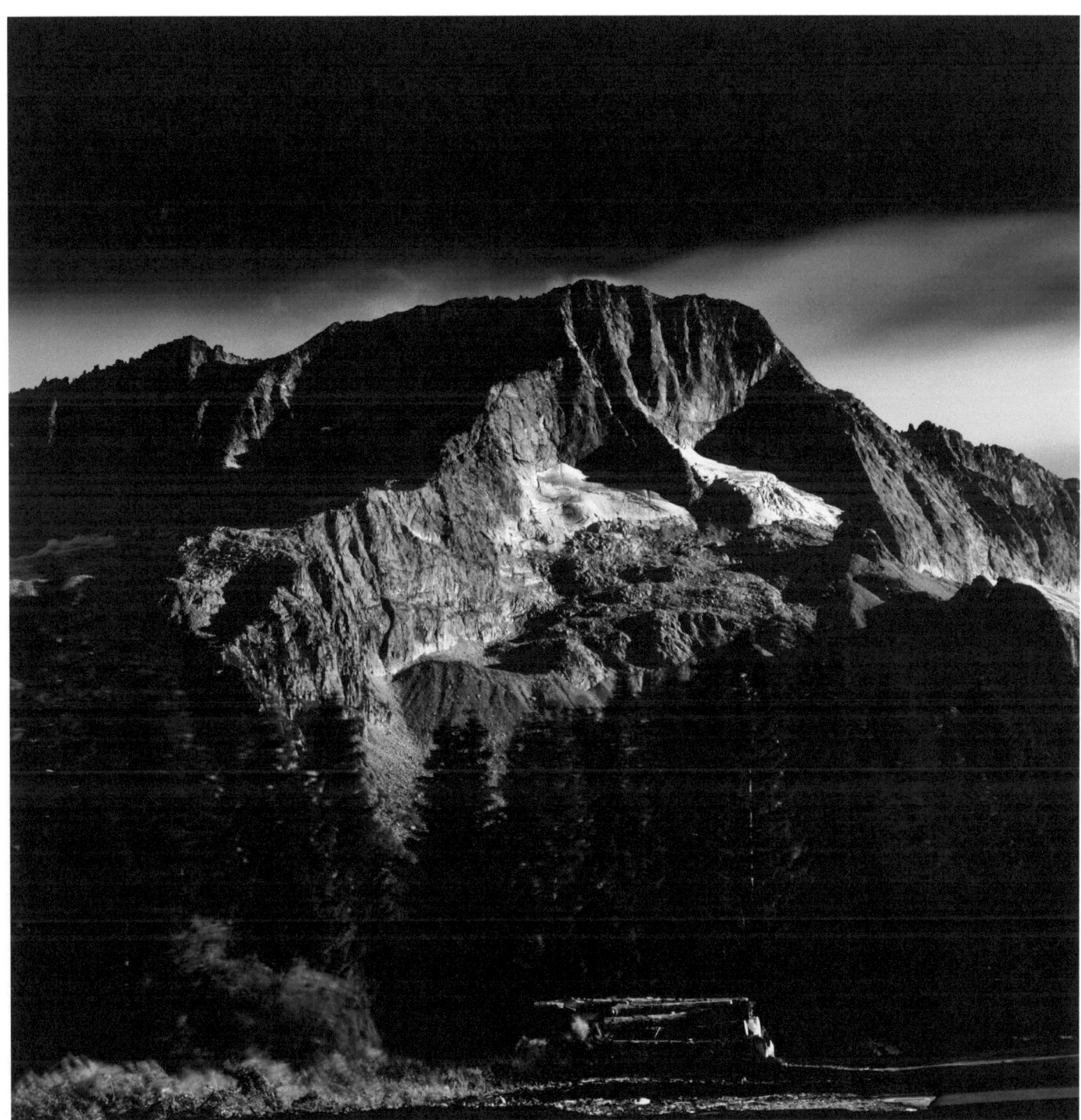

Cèren

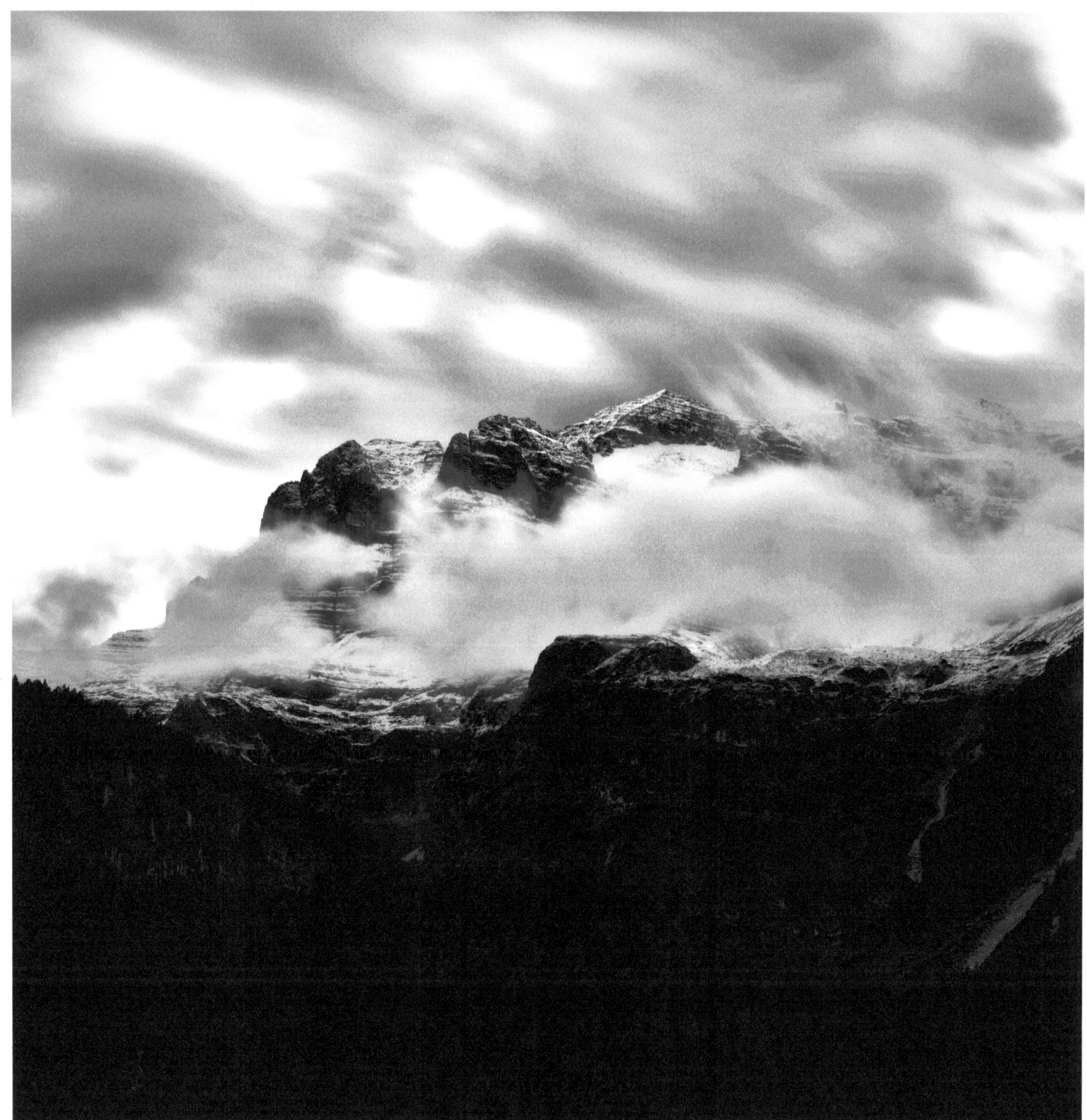

Grostè

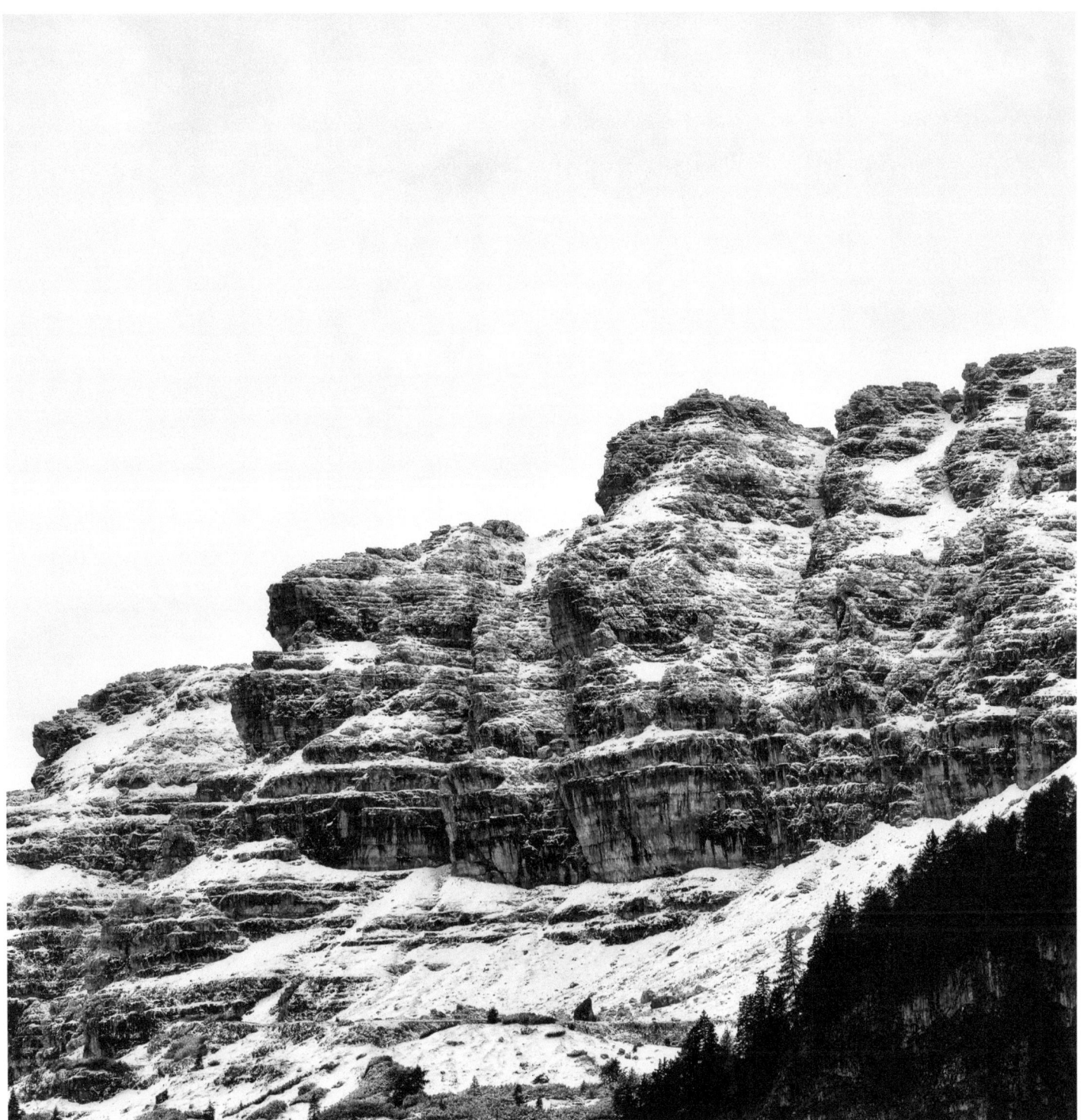
Cima Tosa

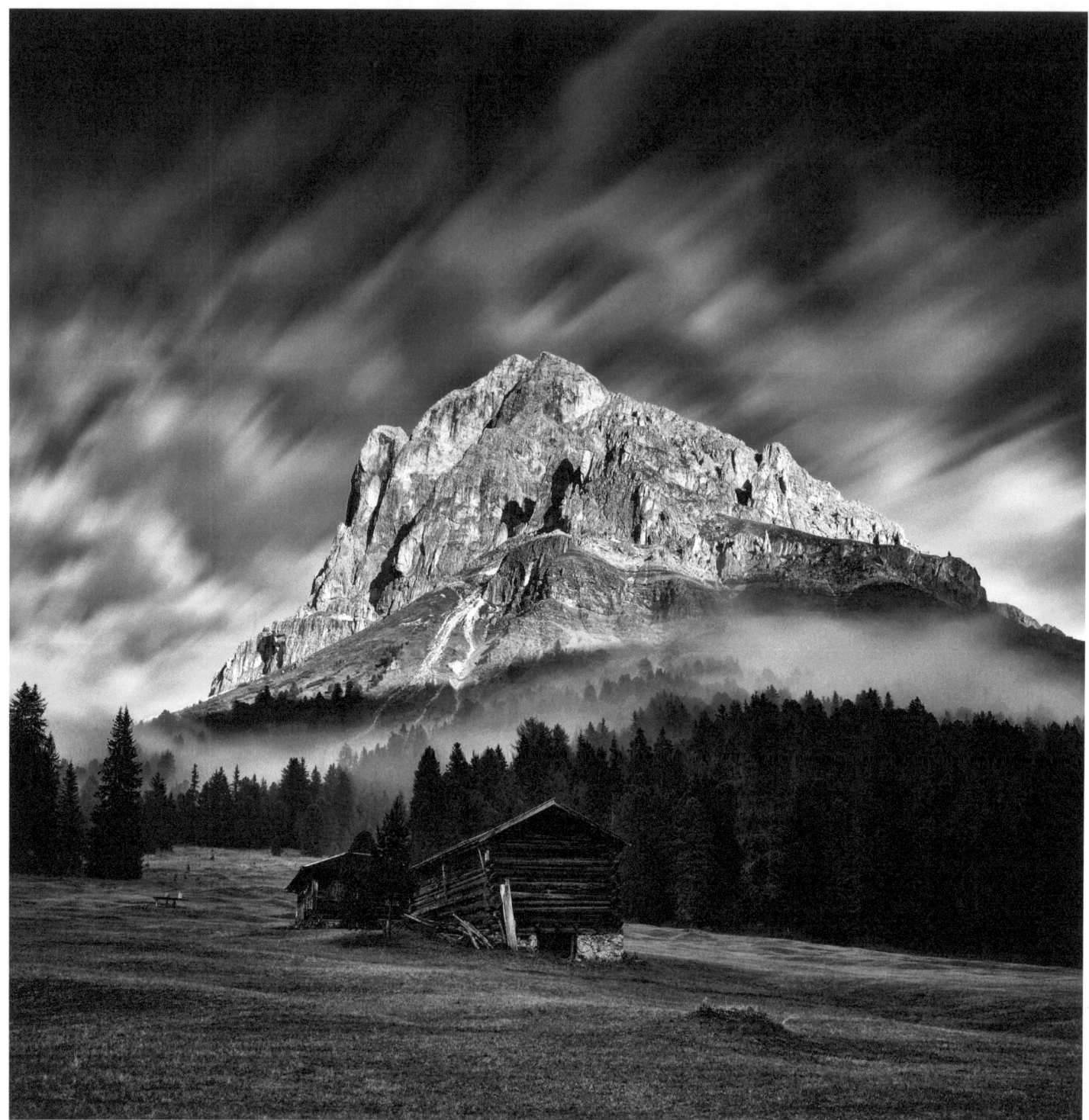
Sass de Putia

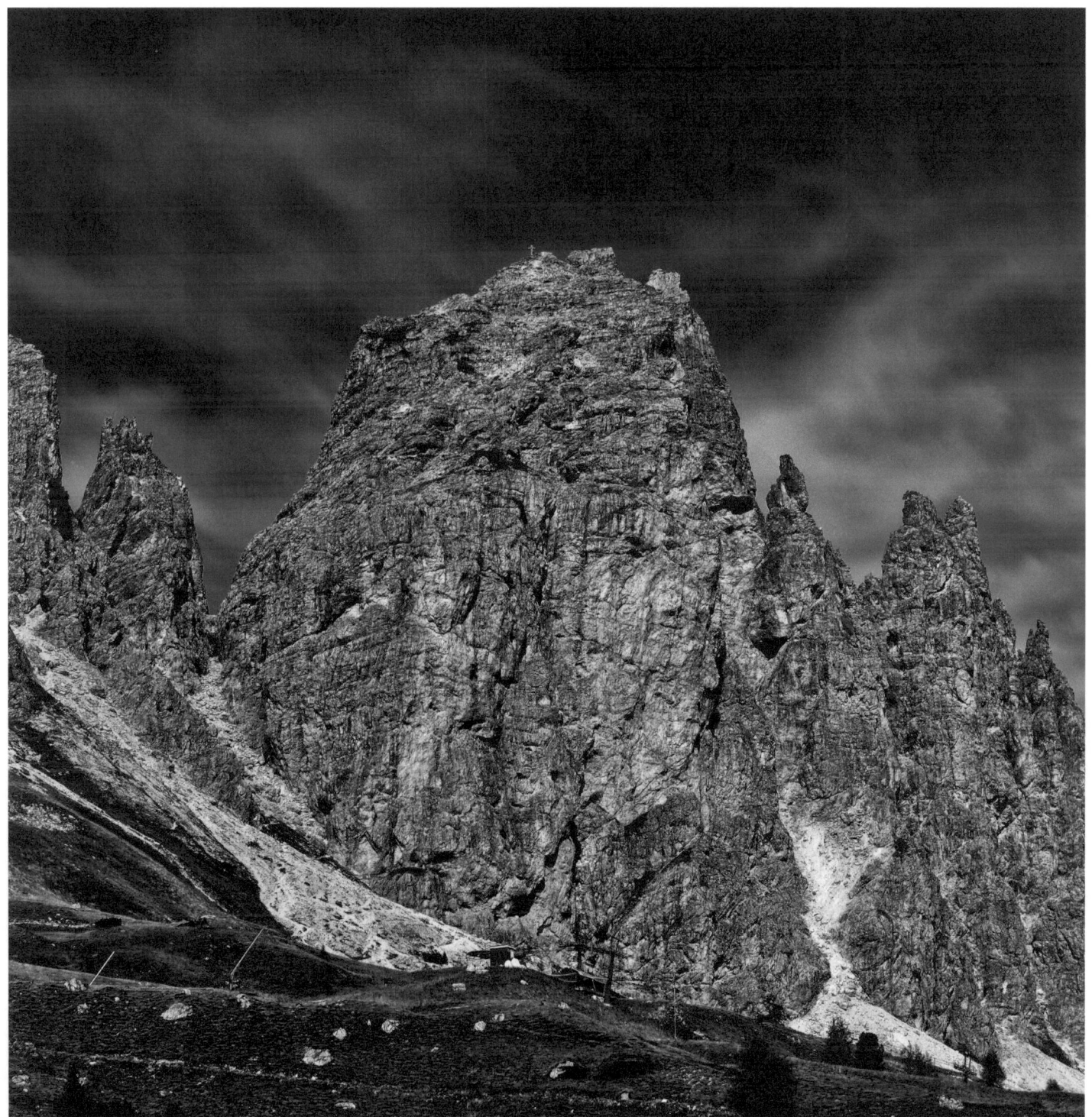
Cirspitzen

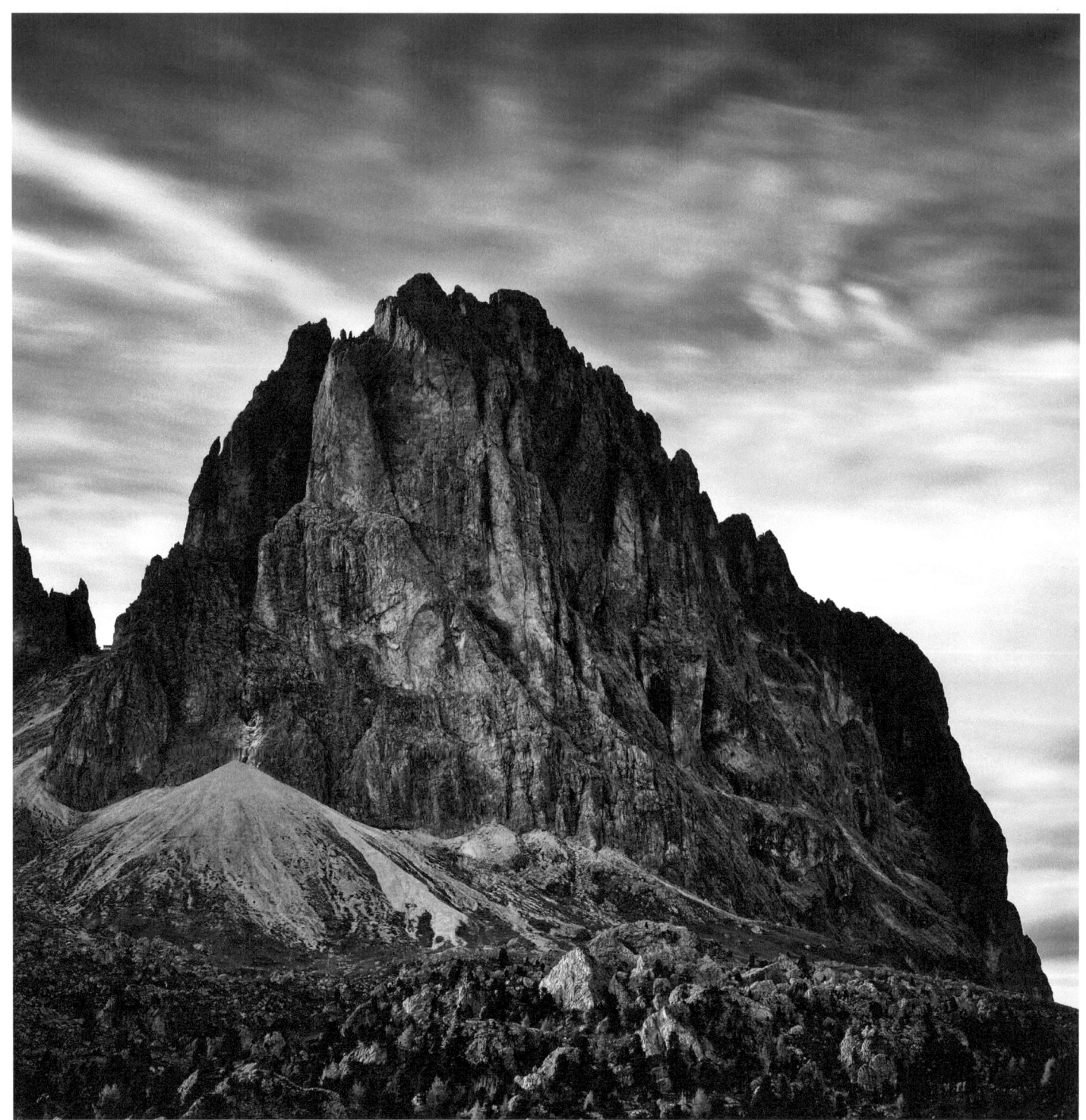
Sassolungo

www.ingramcontent.com/pod-product-compliance
Lightning Source LLC
Chambersburg PA
CBHW041258180526
45172CB00003B/888